찾았다! 호로로의 숨은그림찾기 세계 여행

나인완 지음

찾았다! 호로로의 숨은그림찾기 세계 여행

1쇄 발행 2023년 4월 20일

지은이 나인완
펴낸이 장성두
펴낸곳 주식회사 제이펍

출판신고 2009년 11월 10일 제406-2009-000087호
주소 경기도 파주시 회동길 159 3층 / **전화** 070-8201-9010 / **팩스** 02-6280-0405
홈페이지 www.jpub.kr / **원고투고** submit@jpub.kr / **독자문의** help@jpub.kr / **교재문의** textbook@jpub.kr

소통기획부 김정준, 송찬수, 박재인, 배인혜, 이상복, 송영화, 권유라
소통지원부 민지환, 이승환, 김정미, 서세원 / **디자인부** 이민숙, 최병찬

기획 및 교정·교열 박재인 / **내지·표지 디자인** nu:n
용지 타라유통 / **인쇄** 한길프린테크 / **제본** 일진제책사
ISBN 979-11-92987-04-0 (13650)
값 16,800원

제이펍은 독자 여러분의 아이디어와 원고 투고를 기다리고 있습니다. 책으로 펴내고자 하는 아이디어나 원고가 있는
분께서는 책의 간단한 개요와 차례, 구성과 지은이/옮긴이 약력 등을 메일(submit@jpub.kr)로 보내 주세요.

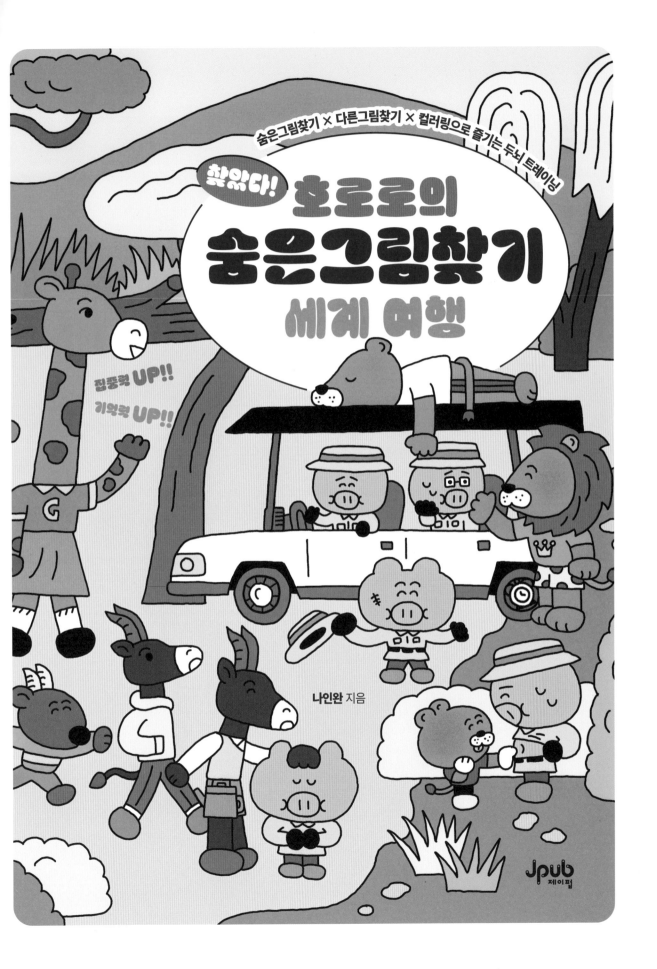

※ 드리는 말씀

- 이 책은 펼치기 좋은 제본으로 제작하였습니다. 책을 넓게 펼쳐 놓고 그림을 즐겨 보세요!
- 이 책의 PART 1에서는 [숨은그림찾기]를, PART 2에서는 [다른그림찾기]를, PART 3에서는
 [정답 및 컬러링]을 함께 즐길 수 있습니다.
- 이 책의 그림은 다양한 관광지의 풍경과 상황을 그림으로 재구성한 것입니다.
 실제 장소와는 차이가 있을 수 있습니다.
- 책의 내용과 관련된 문의사항은 지은이나 출판사로 연락해 주시기 바랍니다.
 - 지은이: hororoworld@gmail.com
 - 출판사: help@jpub.kr

프롤로그

혹시 돼지를 좋아하시는 분 계시나요? 아마 일반적으로는 고양이, 강아지, 햄스터 같은 귀여운 동물을 많이 좋아하실 것 같은데요(물론 저도 많이 좋아합니다), 조금 신기하게도 저는 어릴 적부터 돼지를 가장 좋아했습니다.

통통한 몸통에 팔랑대는 귀, 조신한 느낌의 뾰족한 발, 동글동글한 귀여운 코에 마음을 빼앗겨 버렸지 뭐예요. 그래서 어릴 때 돼지를 무척 키우고 싶었는데요, 현실적으로는 어려운 점이 많아 키울 수가 없었습니다. 어린 시절, 돼지를 직접 키우는 꿈은 이룰 수는 없었지만, 그 대신 성인이 된 지금 '호로로'라는 돼지 캐릭터를 만들어 그리기 시작한 지가 어언 10년이 지나고 있네요. 저도 먹는 것을 굉장히 좋아하다 보니 요즘은 점점 캐릭터가 저인지, 제가 캐릭터인지 진지하게 헷갈리기 시작했습니다.

잠깐, '호로로'가 무슨 뜻이냐고요? '호로로'를 '뽀로로'와 헷갈려 하시는 분들이 많은데요, 사실 '호로로'에 특별한 뜻은 없답니다. 입에서 혀를 굴릴 때 나는 '호로로로로~' 소리가 어릴 적부터 맘에 들어 별명처럼 사용하다가 아무 생각 없이 캐릭터 이름으로 지었습니다만… 레전드 뽀로로 님이 나타나 전 세계를 흔드는 바람에 많은 분들이 '호로로'마저 '뽀로로'로 혼동하신다는 슬픈 비하인드 스토리가 있습니다.

몇 년 전까지만 해도 국내외로 이곳저곳 여행을 다니며 즐거운 시간을 가진 분들이 많으셨을 텐데요, 한동안 자유롭게 여행할 수 없어 아쉬웠는데, 최근에는 여행객들의 규제가 점점 풀리고 있어 다행이기도 합니다. 잠시나마 이 책을 읽으며 앞으로 다시 여행을 가기 전 즐거운 기분을 충전하시는 데 도움이 되었으면 하는 마음으로 열심히 작업했습니다.

우당탕탕 꿀꿀한 호로로의 세계 여행, 즐겁게 읽어 주세요!

나인완 드림

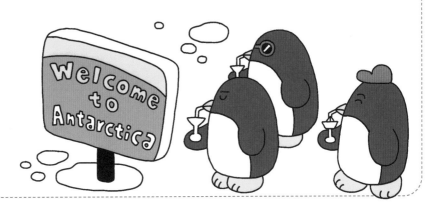

차례

Part 1 찾아보자! 숨은그림찾기

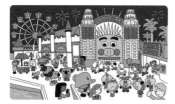

01 호주 루나 파크 012

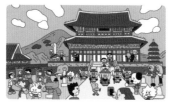

02 한국 경복궁 014

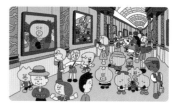

03 프랑스 루브르 박물관 016

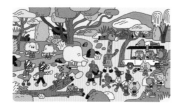

04 케냐 마사이 마라 018

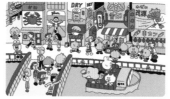

05 일본 도톤보리 020

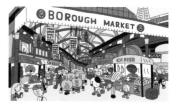

06 영국 버로우 마켓 022

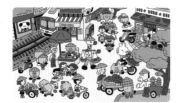

07 베트남 기찻길 마을 024

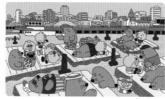

08 미국 피어 해변 026

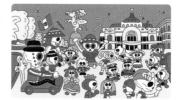

09 멕시코의 축제 028

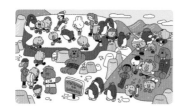

10 남극 체험 030

Part 2 번갈아 보자! 다른그림찾기

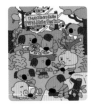

01 호주 페더데일
동물원 034

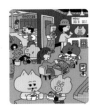

02 한국 카페 거리
036

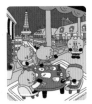

03 프랑스 에펠탑
038

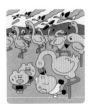

04 케냐 나쿠루
국립공원 040

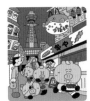

05 일본 쓰텐가쿠
042

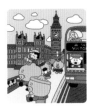

06 영국 빅 벤
044

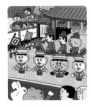

07 베트남 수상
인형 극장 046

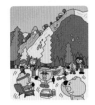

08 미국 요세미티
국립공원 048

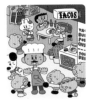

09 멕시코의 타코
050

10 남극의 빙수 대결
052

Part 3 칠해 보자! 정답 및 컬러링

숨은그림찾기 **01** 호주 루나 파크 056 **02** 한국 경복궁 058 **03** 프랑스 루브르 박물관 060 **04** 케냐 마사이 마라 062

05 일본 도톤보리 064 **06** 영국 버로우 마켓 066 **07** 베트남 기찻길 마을 068 **08** 미국 피어 해변 070 **09** 멕시코의 축제 072

10 남극 체험 074

다른그림찾기 **01** 호주 페더데일 동물원 076 **02** 한국 카페 거리 077 **03** 프랑스 에펠탑 078 **04** 케냐 나쿠루 국립공원 079

05 일본 쓰텐가쿠 080 **06** 영국 빅 벤 081 **07** 베트남 수상 인형 극장 082 **08** 미국 요세미티 국립공원 083 **09** 멕시코의 타코 084

10 남극의 빙수 대결 085

정답 한눈에 보기 086

이 책의 구성

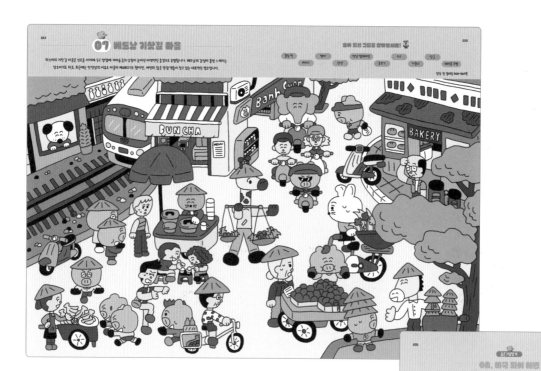

PART 1
찾아보자! 숨은그림찾기

그림 속에 숨어 있는 또 다른 그림 10개를 찾아보세요! 제시된 단어에
맞는 그림을 찾으면 돼요. 세계 각국의 다양한 명소를 여행하고,
숨어 있는 그림을 찾는 재미까지 일석이조!

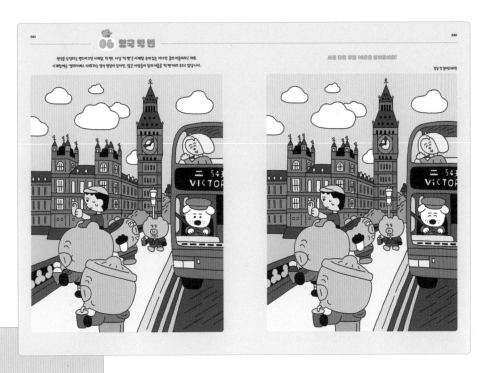

PART 2
번갈아 보자! 다른그림찾기

똑같아 보이는 두 그림이지만, 서로 다른 부분이 10곳이나 있다는 사실!
이쪽저쪽, 여기저기 눈을 크게 뜨고 찾아야 해요.

PART 3
칠해 보자! 정답 및 컬러링

숨은그림찾기와 다른그림찾기의 정답을 확인할 수 있어요.
정답이 있는 곳에만 색깔이 칠해져 있으니, 나머지 빈 곳은
직접 컬러링 해서 새로운 그림으로 완성해 보세요!

Part

1

찾아보자!
숨은그림찾기

01 호주 루나 파크

시드니의 명물 중 하나인 루나 파크 놀이공원! 입구에서 입을 벌리고 방문객들을 맞이하는 익살스러운 광대의 얼굴로 유명하죠.
신나는 놀이 기구를 즐길 수 있는 테마파크이자, 시드니의 멋진 야경을 한눈에 감상할 수 있는 명소이기도 합니다.

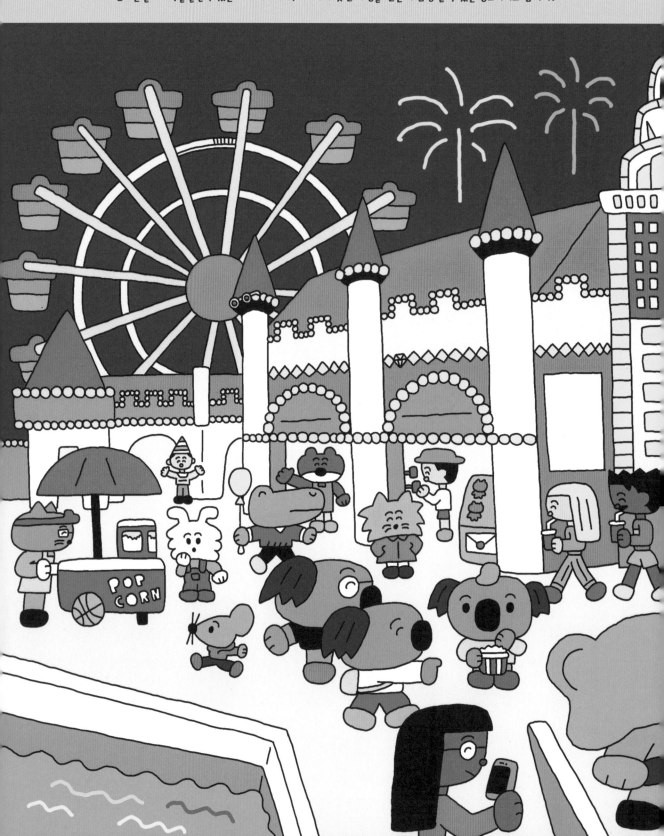

숨어 있는 그림을 찾아보세요!

칫솔　　다이아몬드　　편지봉투　　압정　　사다리

안경　　농구공　　깃발　　성냥　　버섯

정답 및 컬러링 056~057쪽

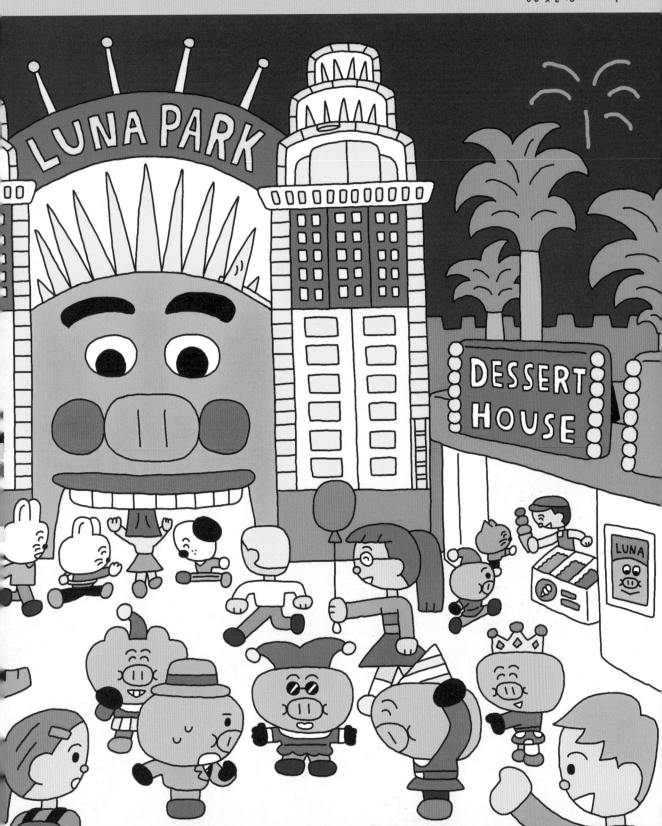

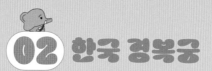

02 한국 경복궁

우리나라의 대표적인 관광지인 경복궁은 조선시대 5대 궁궐 가운데서도 가장 규모가 크고 뛰어난 건축미를 자랑하는 조선 왕조 제일의 법궁입니다.

조선 왕조 500년의 역사를 간직한, 아름다운 절경을 엿볼 수 있는 품위 있는 장소랍니다.

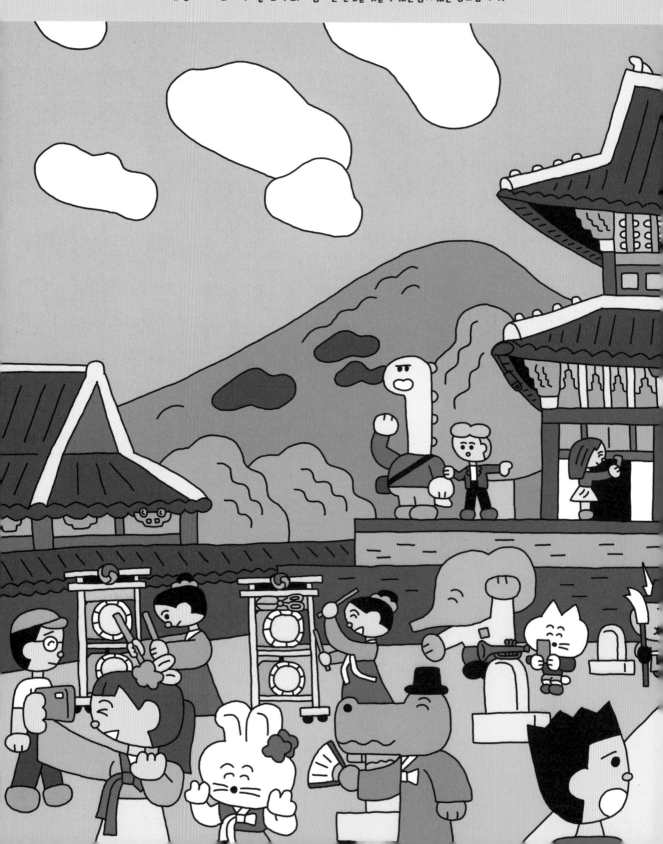

숨어 있는 그림을 찾아보세요!

자동차 식칼 국자 화살 빗자루
가위 트럼펫 덤벨 유람선 우체통

정답 및 컬러링 058~059쪽

03 프랑스 루브르 박물관

'파리의 심장'이라고도 불리는 루브르 박물관은 세계 3대 박물관 중 하나로, 이름난 작품들을 직접 눈앞에서 감상할 수 있기에

전 세계 관광객들의 발길이 끊이지 않는 명소입니다. 전시된 예술품만 4만여 점이라고 하니 그 규모가 짐작되시나요?

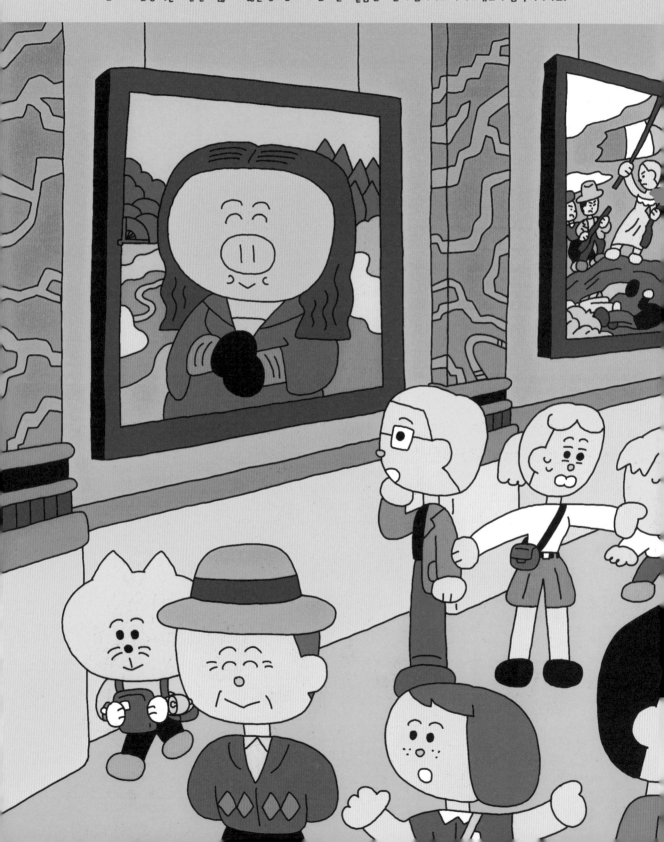

숨어 있는 그림을 찾아보세요!

부채 부메랑 못 크레용 숫자 3

종 박쥐 부츠 자석 망치

정답 및 컬러링 060~061쪽

04 케냐 마사이 마라

마사이 마라는 케냐에서 가장 큰 야생 동물 보호 구역입니다. 얼룩말, 코끼리, 가젤, 임팔라 등 다양한 야생 동물들이 많이 서식하고 있어 관광객들이 자주 찾는 곳입니다. 특히 야생 동물이 대이동하는 장관을 목격할 수 있는 곳으로 아주 유명하다고 하네요.

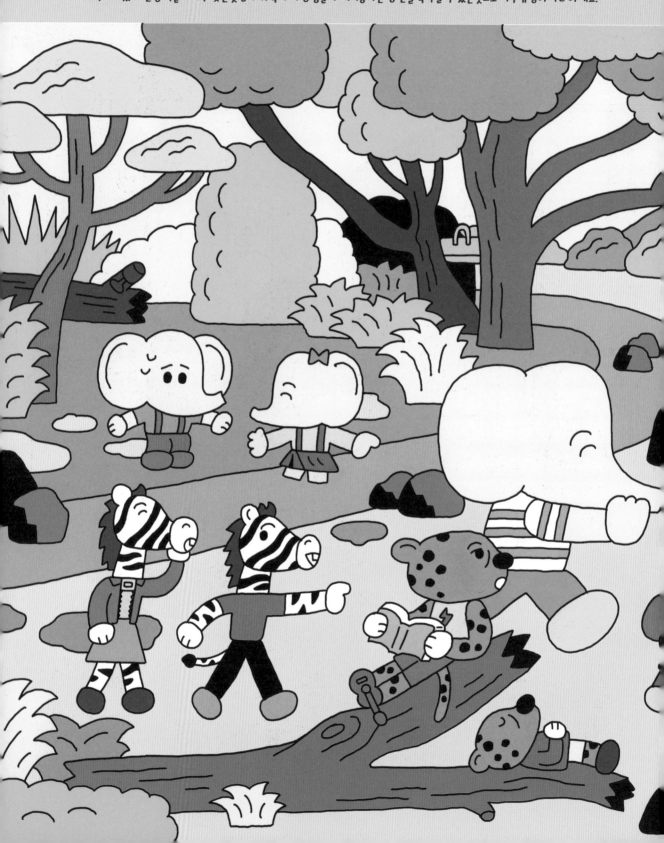

숨어 있는 그림을 찾아보세요!

와인잔　　　삼각 텐트　　　토트백　　　장독대　　　주전자
　　톱　　　　　　기타　　　　아이스크림콘　　　칫솔　　　알람 시계

정답 및 컬러링 062~063쪽

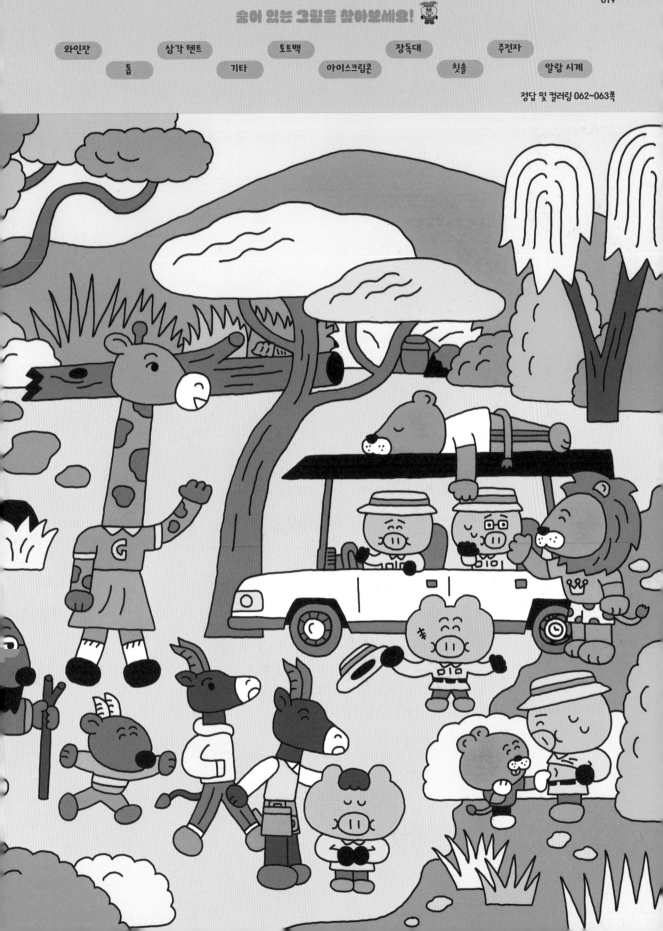

05 일본 도톤보리

오사카를 상징하는 번화가로 유명한 도톤보리! 먹거리와 볼거리가 가득하고 쇼핑할 곳도 많아 관광객의 발걸음을 사로잡는 곳이랍니다.

특히 마라토너가 양손을 들고 있는 네온사인이 보이는 곳은 포토 스팟으로 소문난 장소입니다.

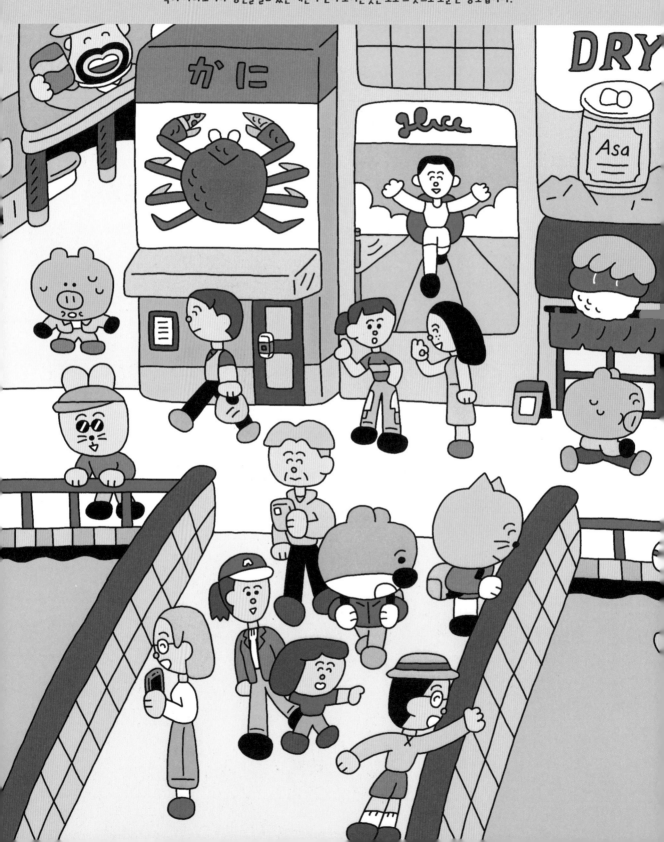

정답 및 컬러링 064~065쪽

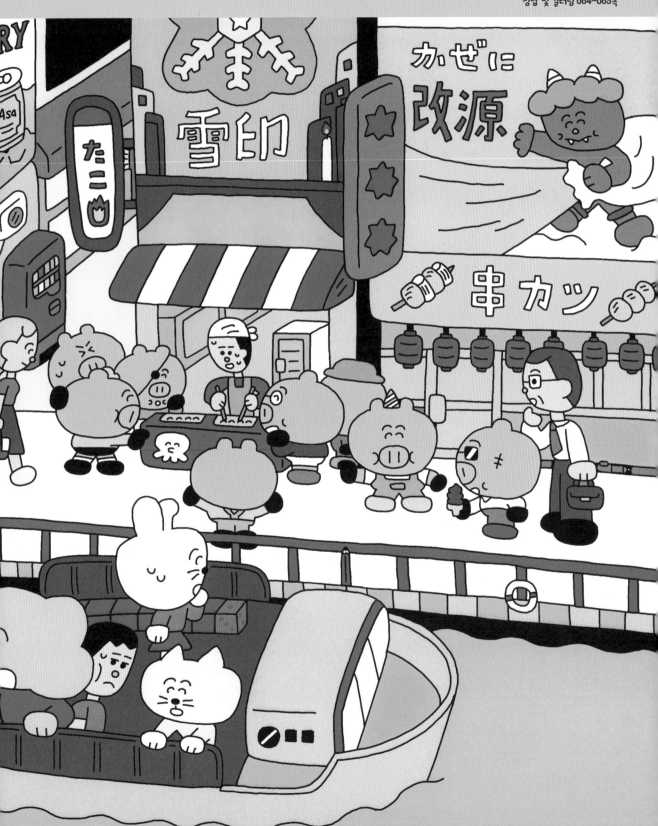

06 영국 버로우 마켓

런던의 버로우 마켓은 신선한 농산물과 과일, 야채와 식료품을 파는 도소매 시장입니다. 영국에서 가장 크고 오래된 재래시장으로, 워낙 다양한 음식과 식재료를 판매하다 보니 현지인과 관광객들로 늘 북새통을 이룹니다.

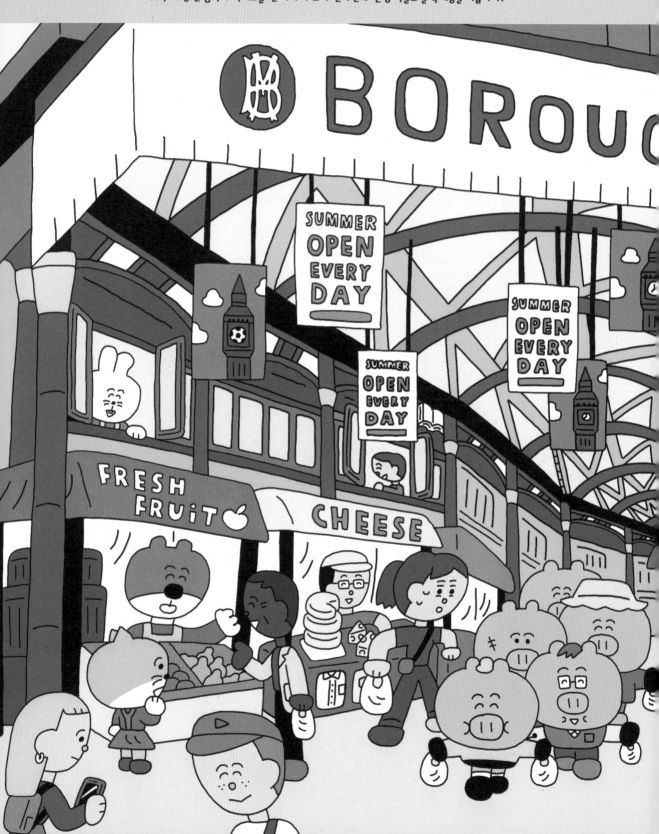

숨어 있는 그림을 찾아보세요!

축구공 책 막대자 컵 종이비행기

셔츠 펜촉 골프채 은행잎 갑 휴지

정답 및 컬러링 066~067쪽

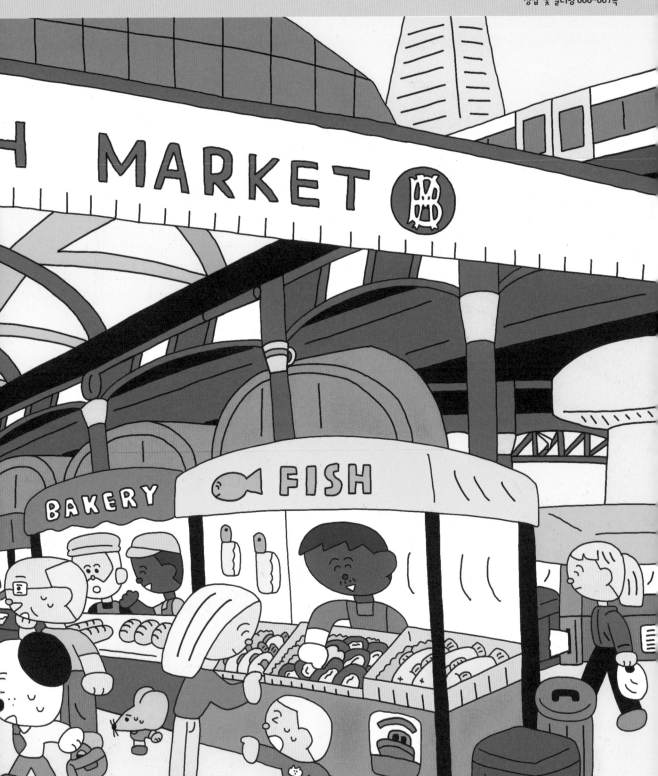

07 베트남 기찻길 마을

하노이의 기찻길 마을은 선로를 사이에 두고 양옆에 커피숍 등의 상점이 늘어선 이색적인 풍경으로 유명합니다. 베트남의 감성이 물씬 느껴지는 장소이기도 하죠. 최근에는 안전상의 이유로 마을이 폐쇄되기도 했지만, 여전히 많은 관광객들이 찾고 있는 대표적인 명소입니다.

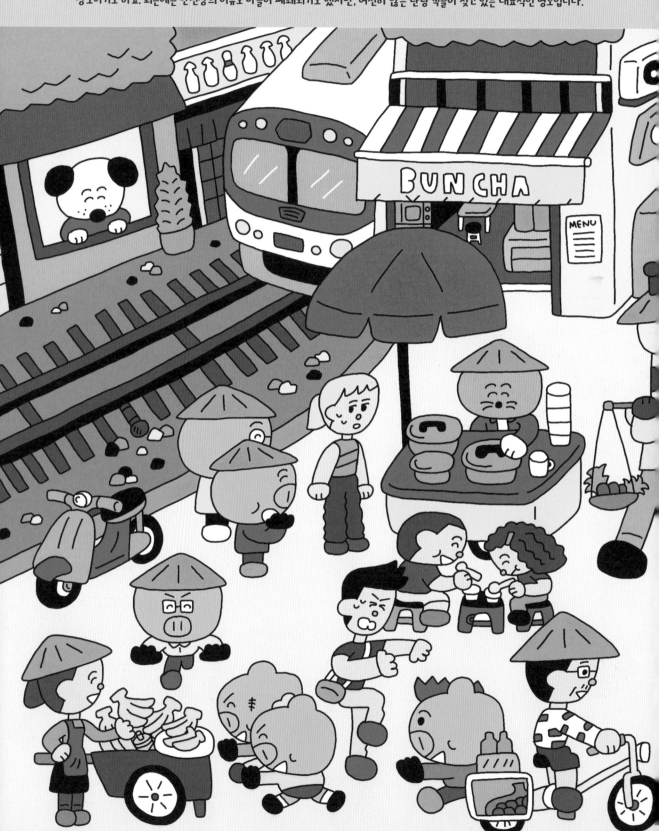

숨어 있는 그림을 찾아보세요!

볼링핀　　　팽이　　　옛날 텔레비전　　　치즈　　　당근
마이크　　　찻잔　　　돋보기　　　자물쇠　　　테이블 조명

정답 및 컬러링 068~069쪽

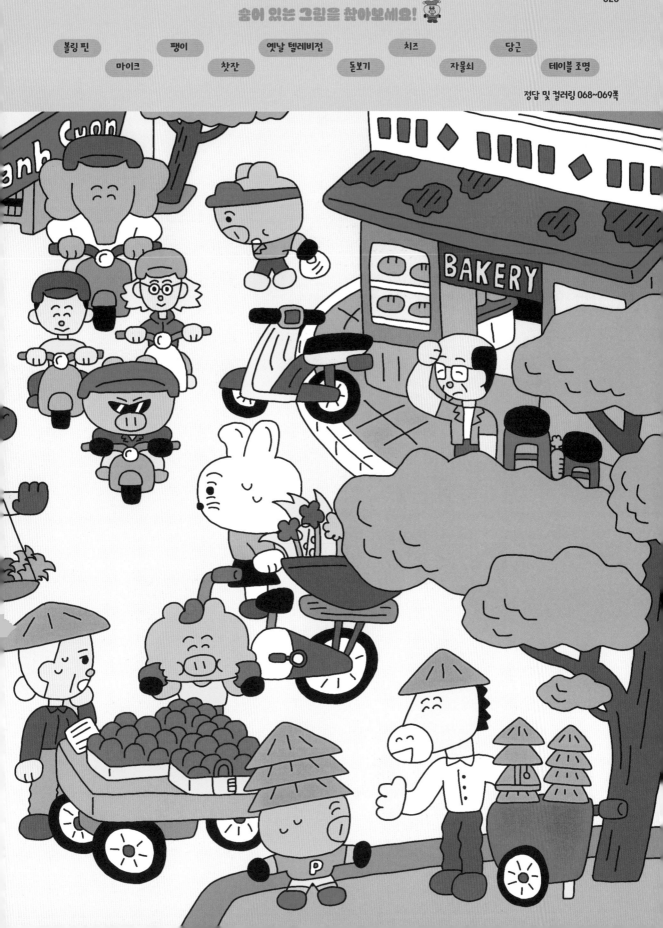

08 미국 피어 해변

피어 39는 선착장을 개조해서 만든 샌프란시스코의 쇼핑센터입니다. 회전목마 같은 놀이 시설과 다양한 볼거리도 있지만,
사실 그것보다는 늘어져 편안하게 쉬고 있는 바다사자들을 가까이서 볼 수 있는 있는 부둣가로 더 유명하답니다.

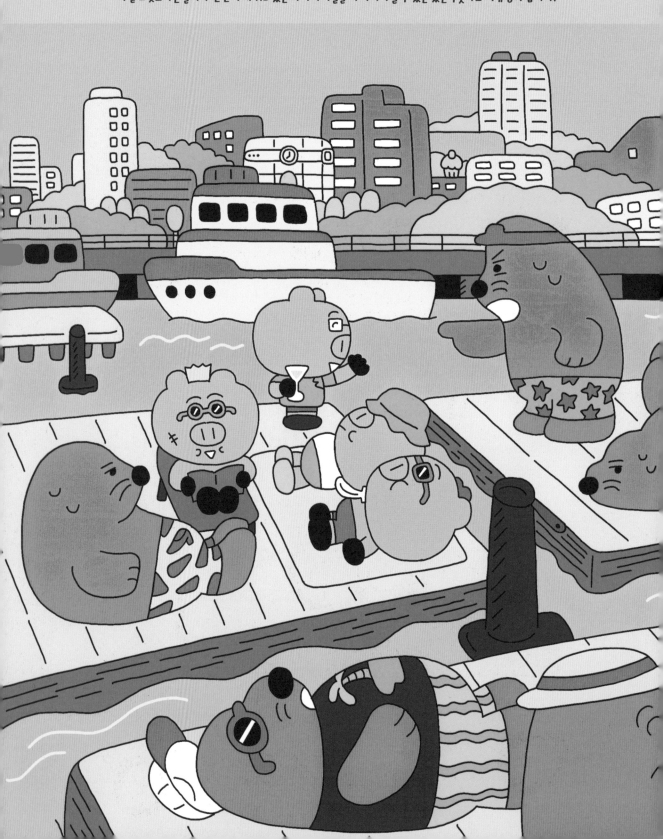

숨어 있는 그림을 찾아보세요!

손목시계　　　　구두　　　　　프라이팬　　　　　고래　　　　　새

컵케이크　　　　바나나　　　　　도토리　　　　　양말　　　　네잎클로버

정답 및 컬러링 070~071쪽

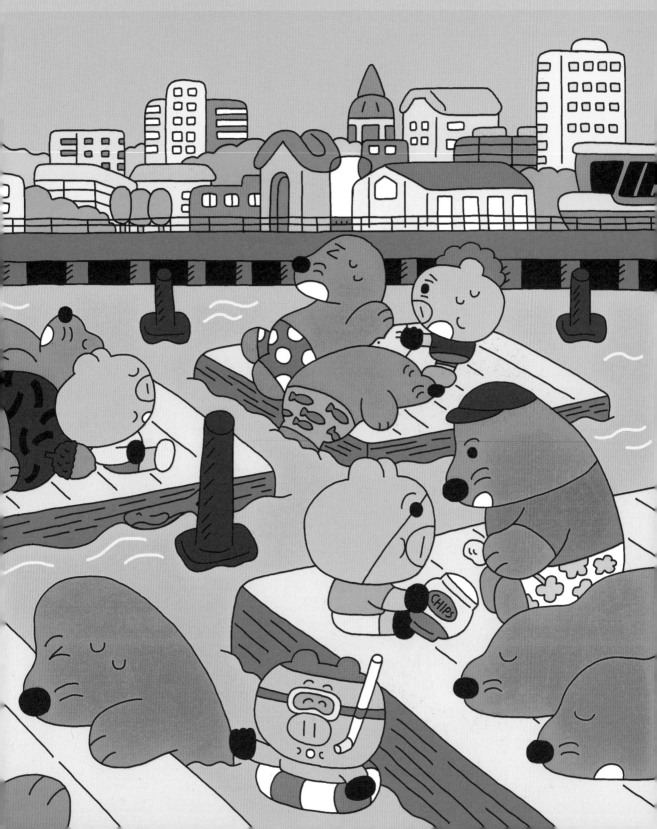

09 멕시코의 축제

멕시코에서는 매년 10월 말에서 11월 초, 세상을 떠난 가족이나 친구를 기리는 '죽은 자들의 날'이라는 축제가 열려요. 이때는 영혼들이 사랑하는 이를 찾아 이승에 온다고 믿기 때문에, 해골 분장이나 퍼레이드를 하고 제단을 꾸미며 모두가 함께 축제를 즐깁니다.

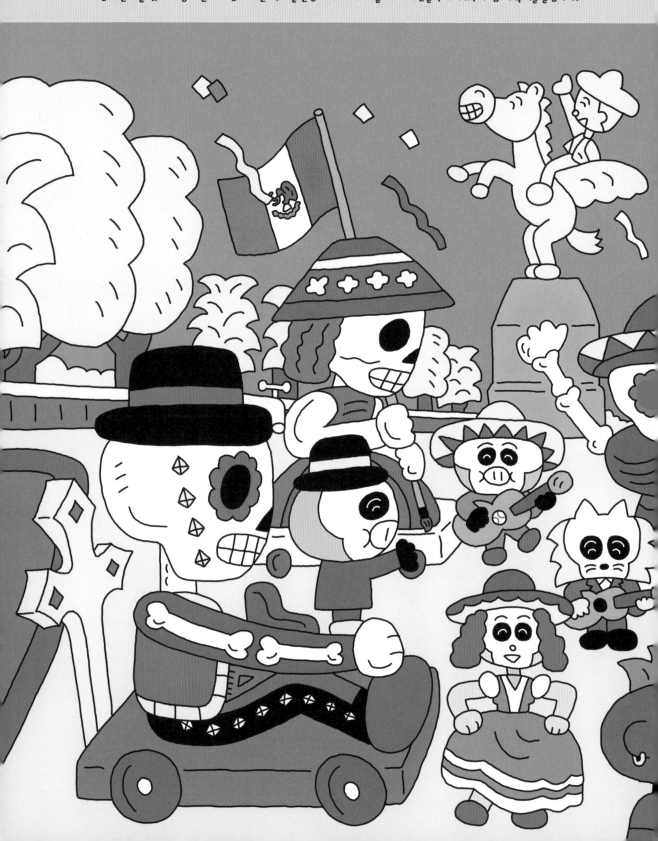

숨어 있는 그림을 찾아보세요!

수도꼭지　　붓　　야구 방망이　　치약　　나비

삼각자　　야구공　　돌고래　　밤　　우유갑

정답 및 컬러링 072~073쪽

10 남극 체험

얼음의 땅이자 미지의 대륙인 남극은 일반인들이 쉽게 방문하기 힘든 곳입니다. 하지만 그만큼 어디에서도 찾아볼 수 없는 대자연의 절경을
만날 수 있는 곳이기도 하죠. 남극에 직접 갈 수는 없겠지만, 그곳에서 스케이트를 하고 귀여운 펭귄을 만나는 상상은 해봐도 괜찮겠죠?

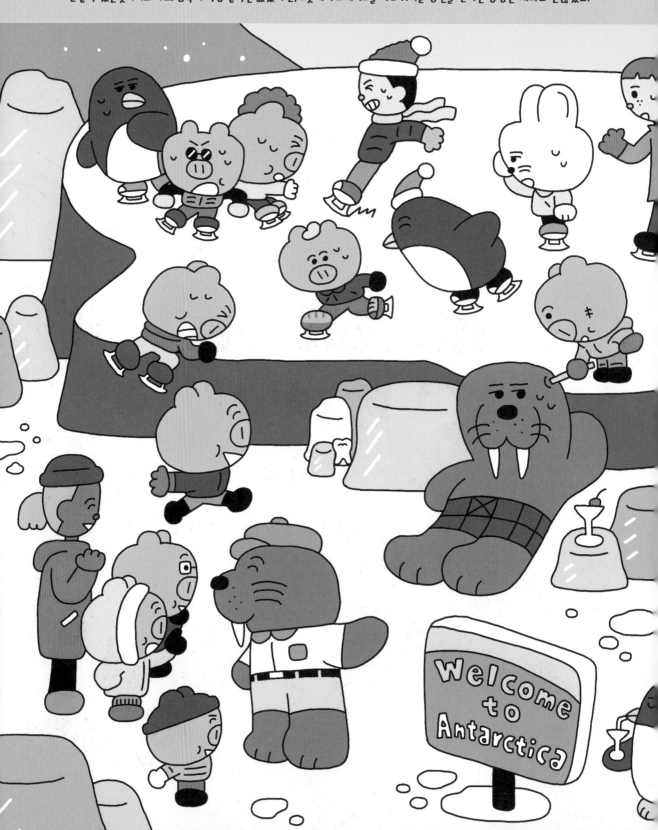

숨어 있는 그림을 찾아보세요!

도끼 치아 딱지 몽당연필 성냥
빵 빗 종이배 리본 럭비공

정답 및 컬러링 074~075쪽

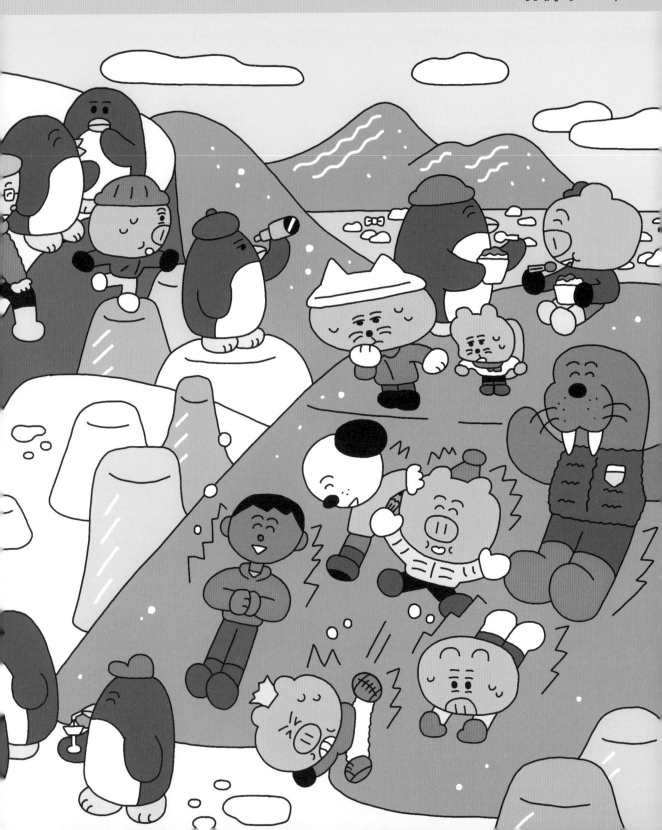

Part 2

번갈아 보자!
다른그림찾기

01 호주 페더데일 동물원

'와일드라이프 파크'라는 이름답게 야생 동물을 만날 수 있는 색다른 체험으로 소문난 곳입니다. 코알라, 캥거루, 왈라비 등 다양한
호주의 동물을 만날 수 있으며, 특히 다른 동물원과는 다르게 자유롭게 생활하는 동물들과 직접 교감을 나눌 수 있는 체험으로 유명합니다.

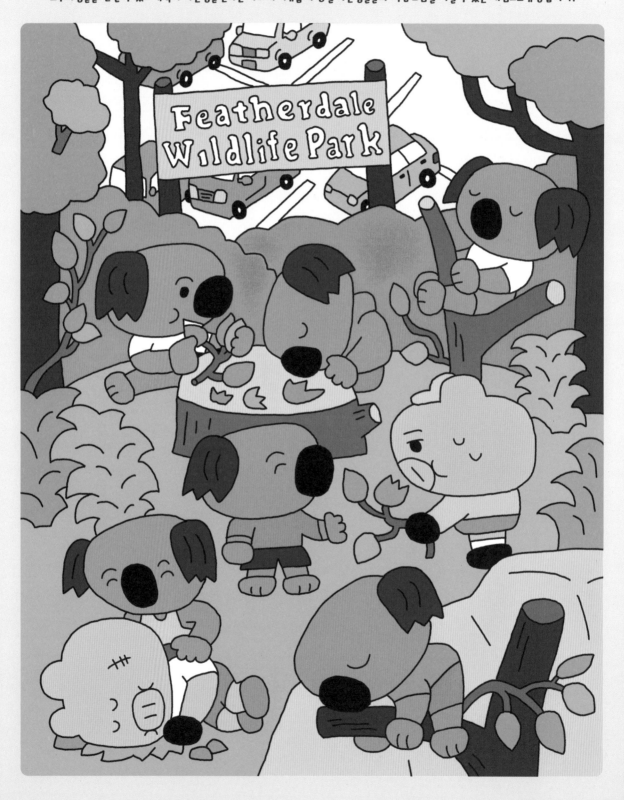

서로 다른 부분 10곳을 찾아보세요!

정답 및 컬러링 076쪽

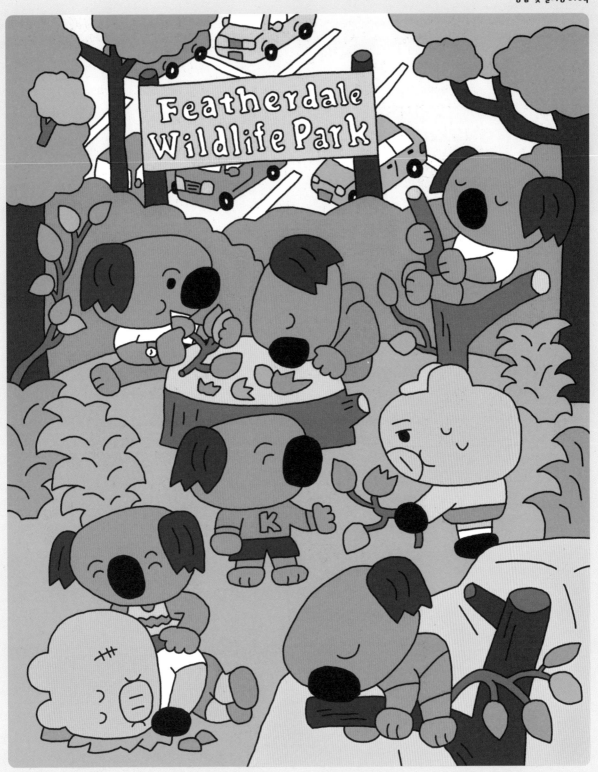

02 한국 카페 거리

핫플 중의 핫플, 성수동 카페 거리! 곳곳에 들어선 크고 작은 카페들을 구경하는 재미가 쏠쏠합니다. 옛 건물을 리모델링한 다양하고 감각적인 인테리어와 향긋한 커피를 만날 수 있는 아주 트렌디한 공간이죠. 오늘은 성수동에서 커피 한 잔 어떨까요?

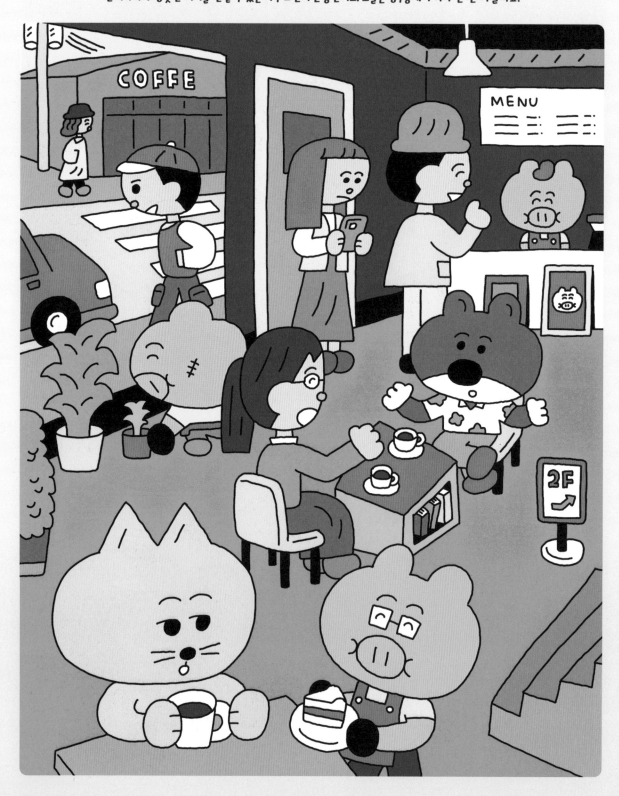

서로 다른 부분 10곳을 찾아보세요!

정답 및 컬러링 077쪽

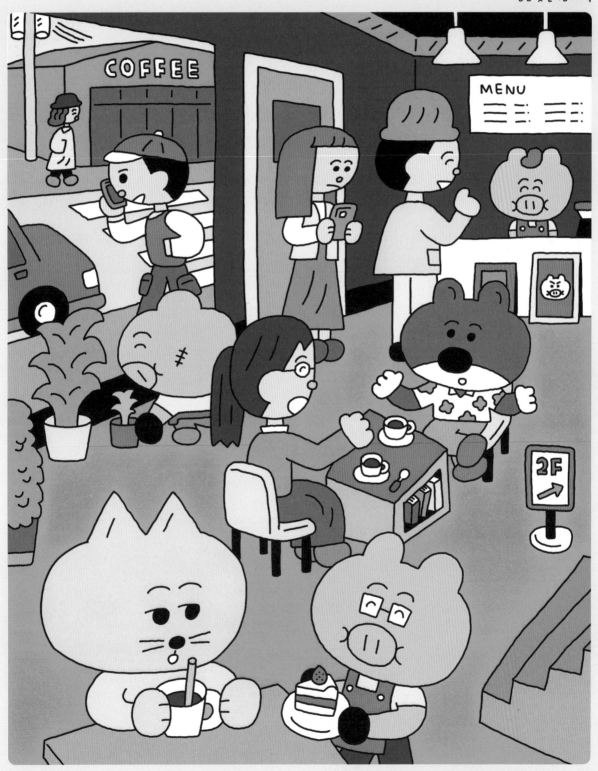

03 프랑스 에펠탑

프랑스 하면 가장 먼저 떠오르는 것 중 하나가 바로 파리를 상징하는 랜드마크인 에펠탑입니다. 세계에서 가장 많은 관광객이 방문하는 명소 중 한 곳으로, 늘 문전성시를 이룹니다. 특히 낭만적인 야경으로도 아주 유명하죠.

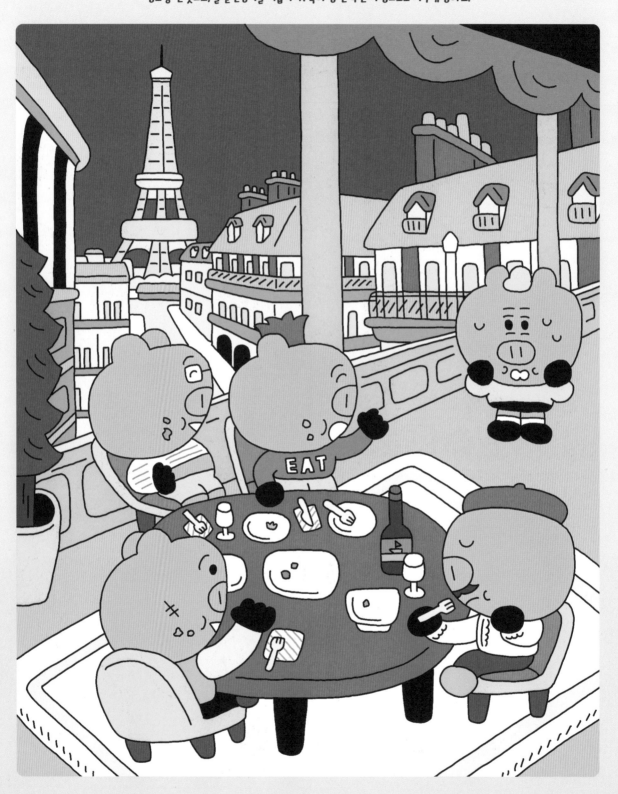

서로 다른 부분 10곳을 찾아보세요!

정답 및 컬러링 078쪽

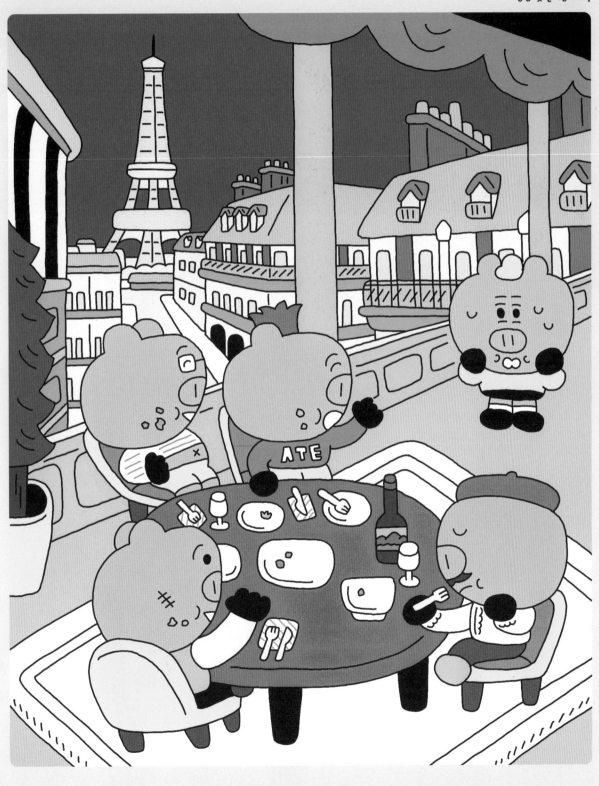

04 케냐 나쿠루 국립공원

나쿠루 호수가 중심인 이 국립공원은 희귀한 조류와 어류, 다양한 초식 동물과 야생 동물이 모여 살고 있어 생태학적 가치가 높은 곳입니다.

특히 몇십만 마리의 홍학 떼를 만날 수 있는, 세계에서 가장 큰 홍학 서식지로 유명하답니다.

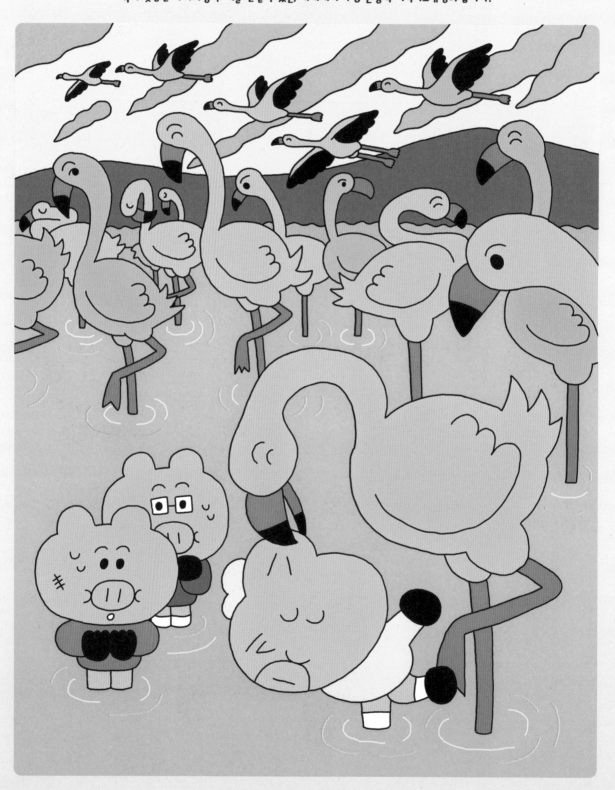

서로 다른 부분 10곳을 찾아보세요!

정답 및 컬러링 079쪽

05 일본 쓰텐가쿠

파리에 에펠탑이 있다면, 오사카에는 쓰텐가쿠가 있습니다. 오사카를 대표하는 상징물인 쓰텐가쿠는 멋진 절경을 관람할 수 있는 전망대입니다.
주변에 있는 복어 요리점의 대형 복어 조형물과 즐비해 있는 다양한 상점들도 빼놓을 수 없는 관광 포인트랍니다.

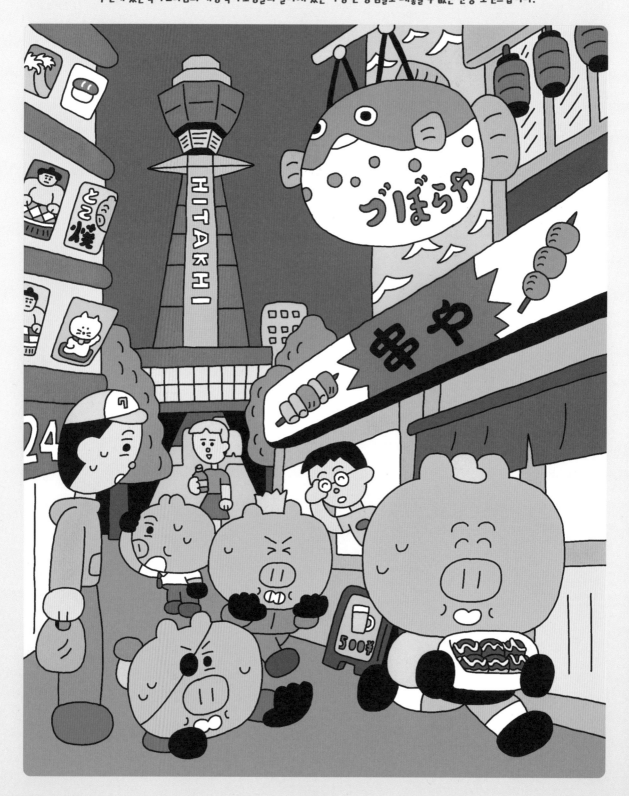

서로 다른 부분 10곳을 찾아보세요!

정답 및 컬러링 080쪽

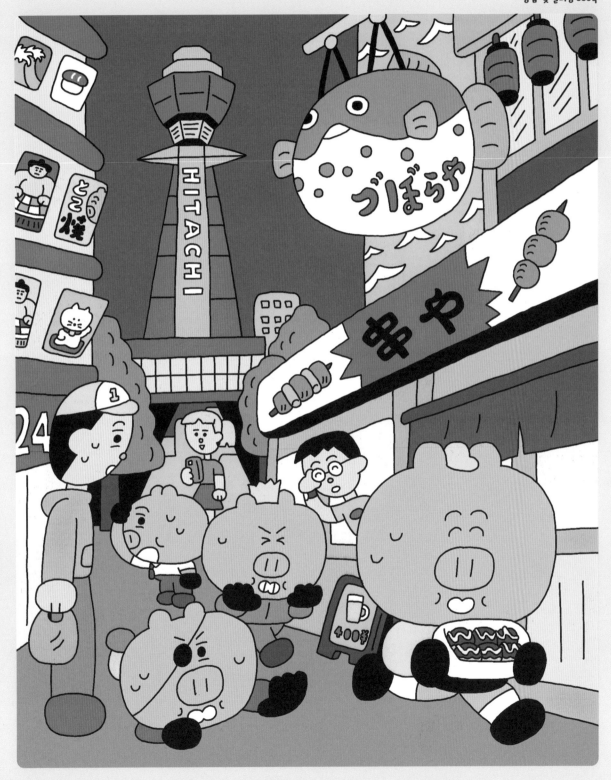

06 영국 빅 벤

런던을 상징하는 랜드마크인 시계탑, 빅 벤! 사실 '빅 벤'은 시계탑 속에 있는 커다란 종의 이름이라고 해요.
시계탑에는 '엘리자베스 타워'라는 정식 명칭이 있지만, 많은 사람들이 탑의 이름을 '빅 벤'이라 부르고 있답니다.

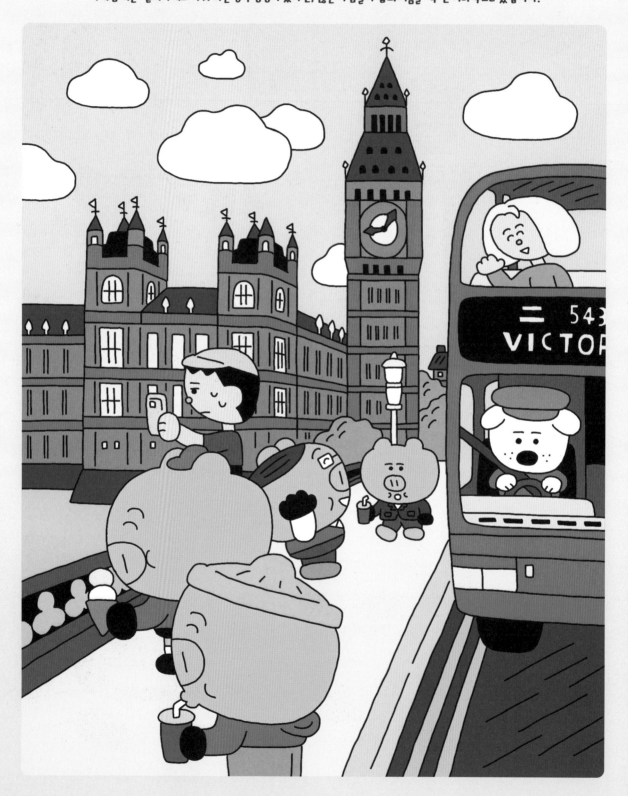

서로 다른 부분 10곳을 찾아보세요!

정답 및 컬러링 081쪽

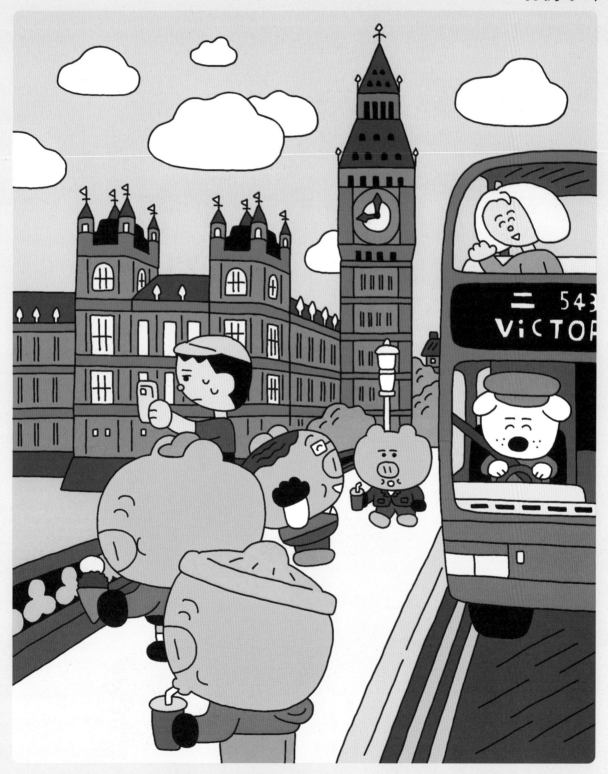

07 베트남 수상 인형 극장

베트남의 전통적인 공연 예술 중 하나인 수상 인형극! 물속에서 인형을 조정하기 때문에 등장하는 인형의 발 아랫부분이 물에 잠겨있는
독특한 형태의 공연입니다. 농사를 통한 수확의 기쁨을 나누고, 풍년과 축복을 기원하는 의미에서 시작되었다고 해요.

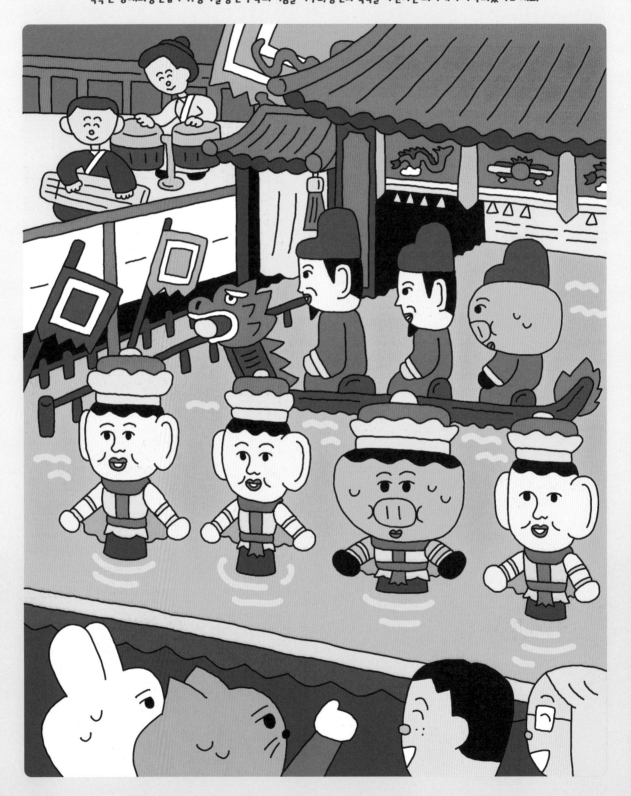

서로 다른 부분 10곳을 찾아보세요!

정답 및 컬러링 082쪽

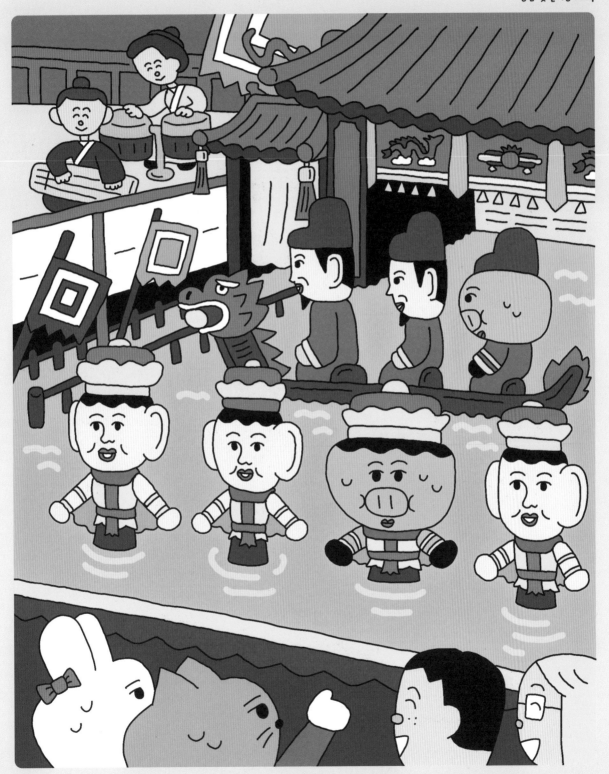

08 미국 요세미티 국립공원

캘리포니아에 있는 요세미티 국립공원은 입구에 있는 소나무 숲부터 거대한 기암절벽까지 웅장한 자연 경관으로 소문난 곳입니다.

그중에서도 둥근 돔이 반으로 잘린 모양을 한 커다란 바위산 '하프 돔'은 세계적인 암벽 등반 장소로 이름난 명소랍니다.

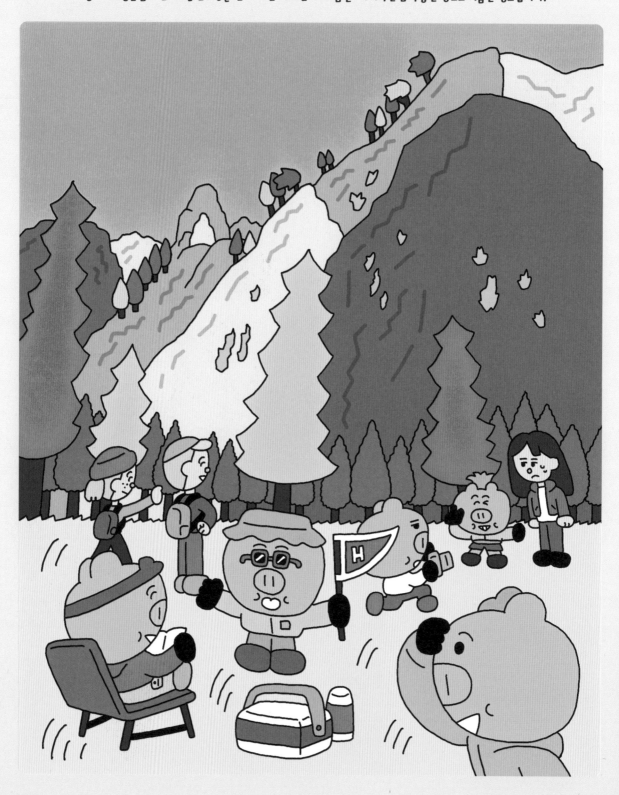

서로 다른 부분 10곳을 찾아보세요!

정답 및 컬러링 083쪽

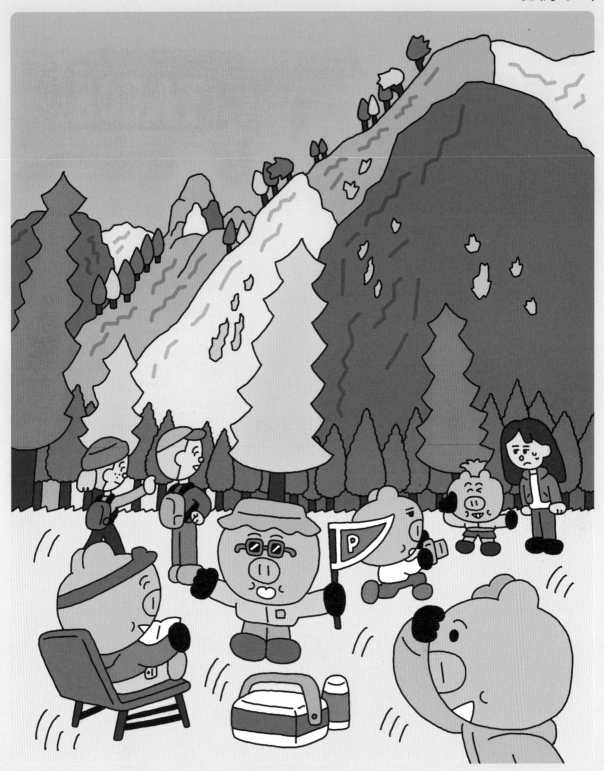

09 멕시코의 타코

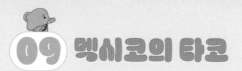

멕시코 하면 절대 빼놓을 수 없는 타코! 사실 맨 처음에는 생선을 넣어서 만든 음식이었다고 해요. 오랜 시간을 거쳐 지금처럼 고기와 다양한 채소를 곁들여 싸 먹는 형태로 발전했다고 합니다. 이제는 다른 나라에서도 사랑받는 대중적인 음식이 되었답니다.

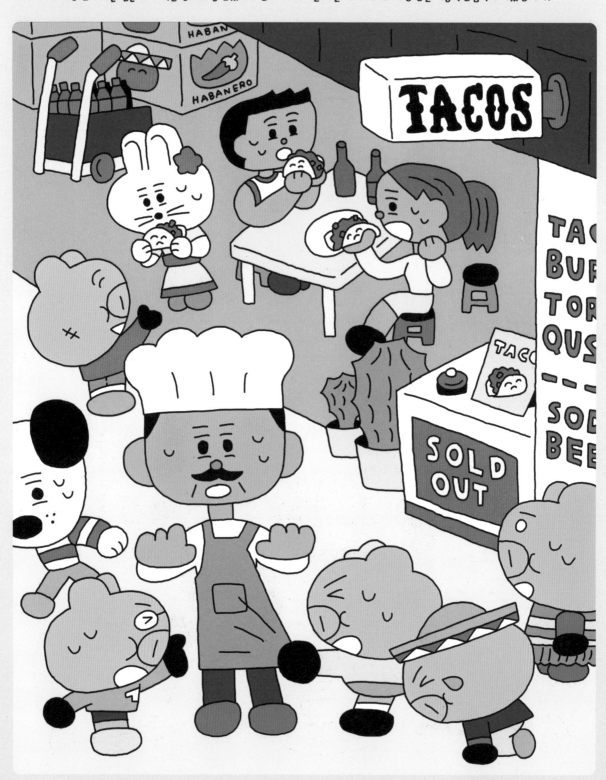

서로 다른 부분 10곳을 찾아보세요!

정답 및 컬러링 084쪽

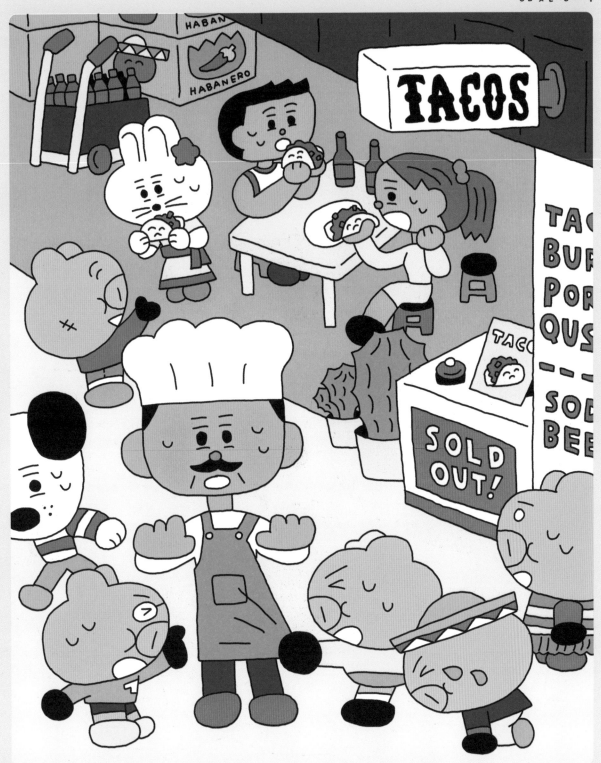

10 남극의 빙수 대결

쉽게 관람하기 힘들기에 더욱 궁금하고 신기한 대륙, 남극! 그곳에서 호로로와 펭귄들과 함께 얼음으로 빙수 만들기 대결을 해보면 어떨까요?
남극의 어마어마한 추위와 거친 바람도 짜릿하게 느껴지겠죠?

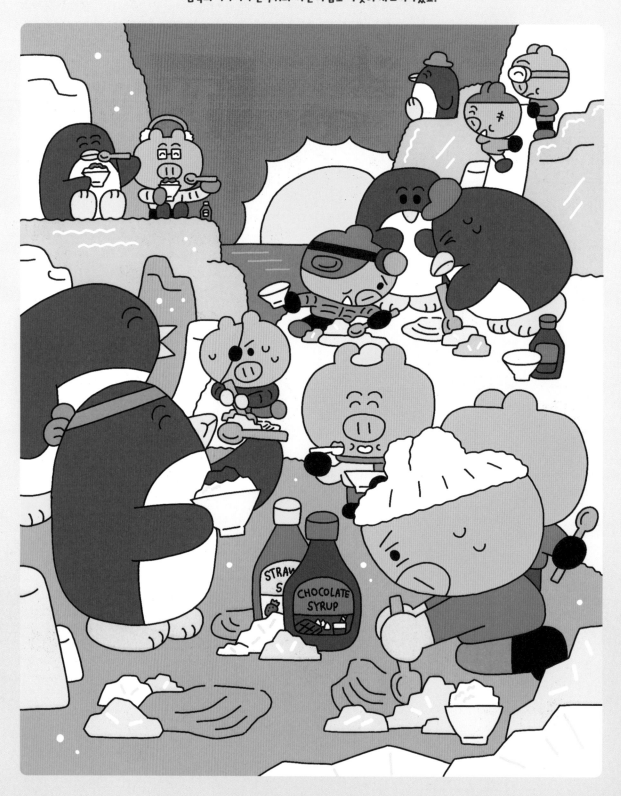

서로 다른 부분 10곳을 찾아보세요!

정답 및 컬러링 085쪽

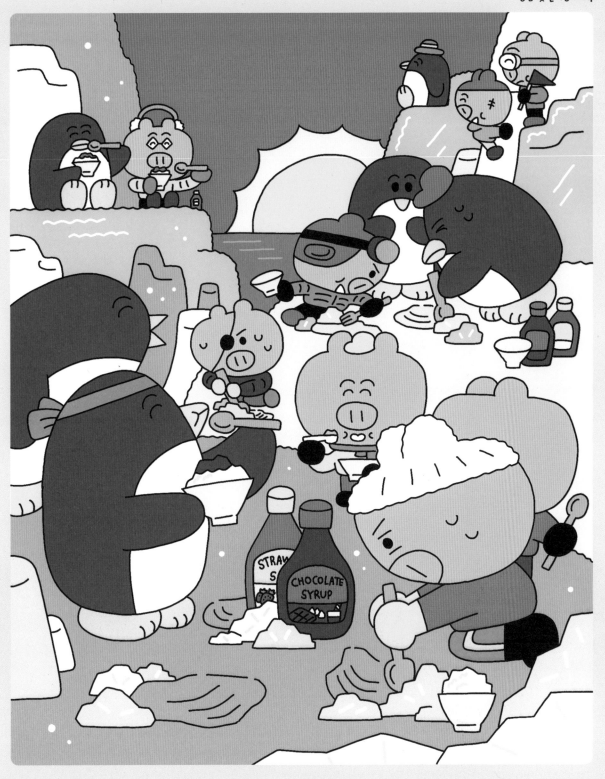

Part

3

칠해 보자!
정답 및 컬러링

01. 호주 루나 파크

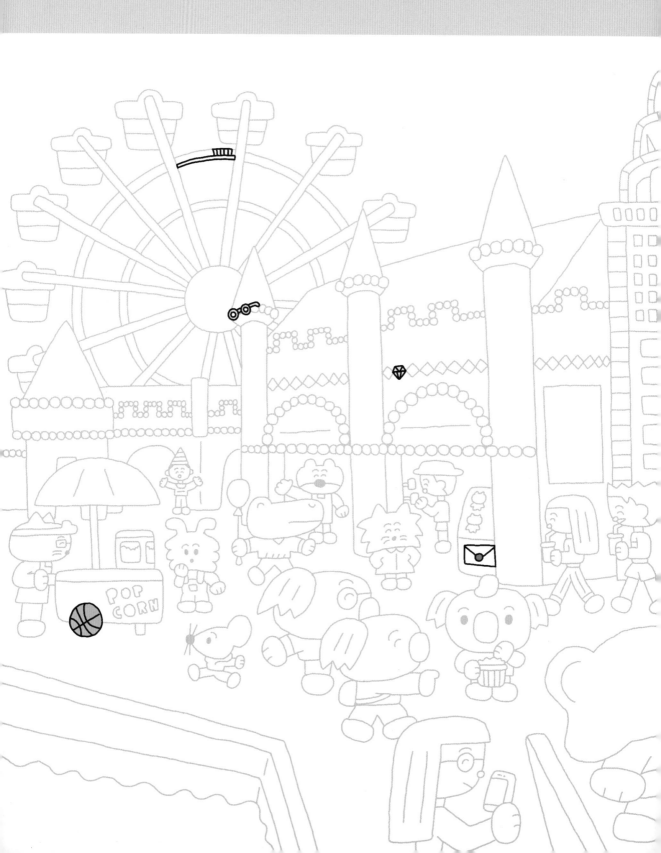

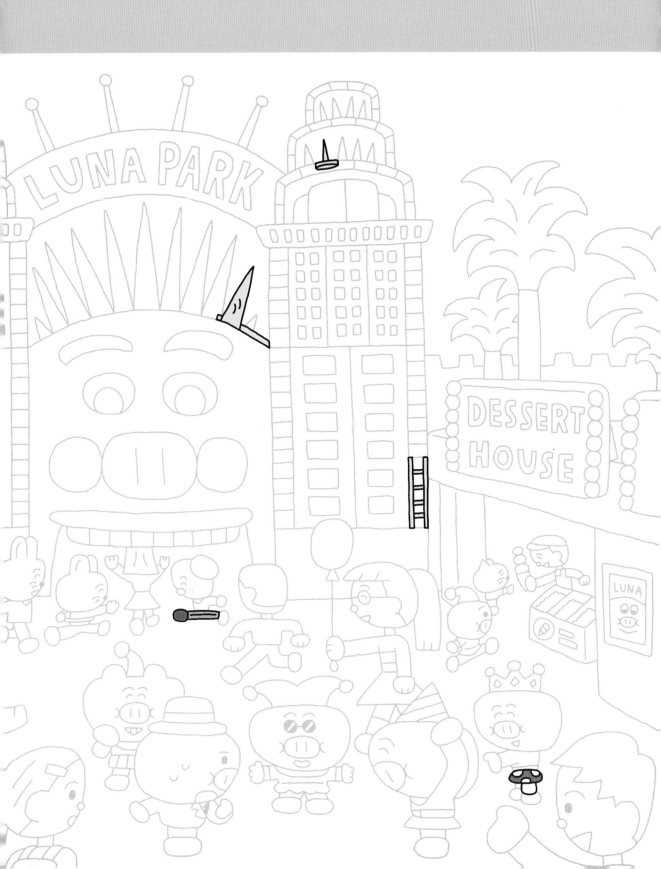

02. 한국 경복궁

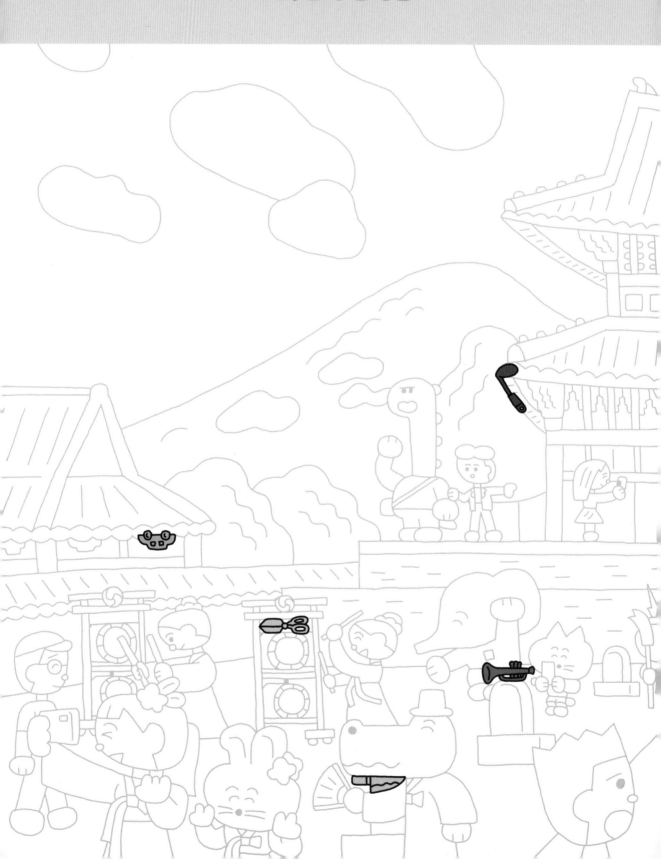

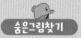

03. 프랑스 루브르 박물관

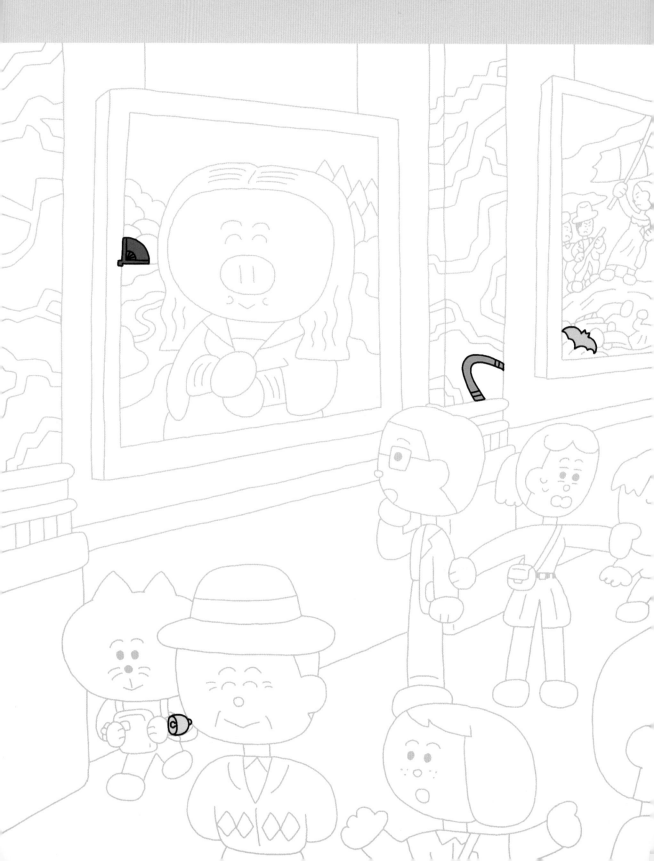

04. 케냐 마사이 마라

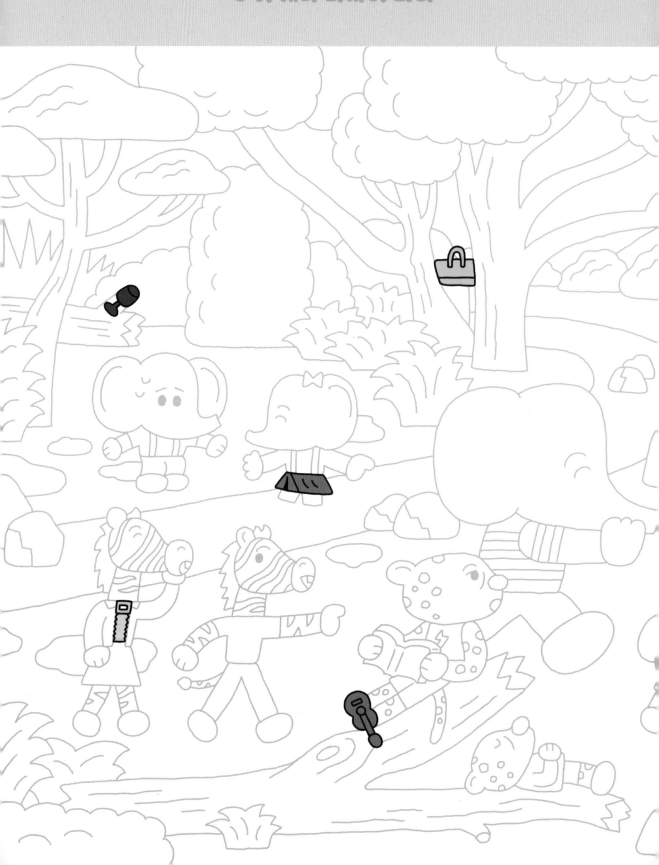

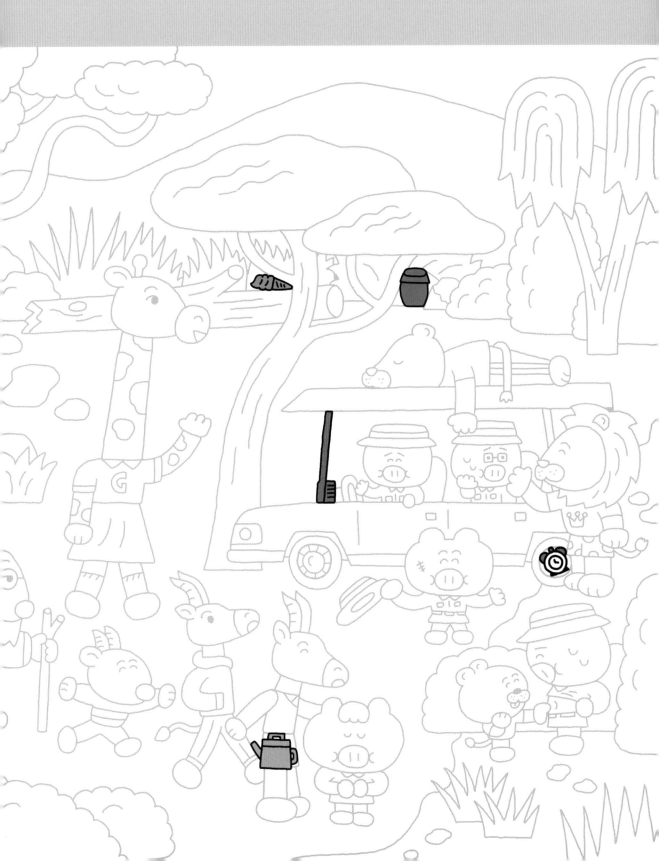

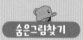

05. 일본 도톤보리

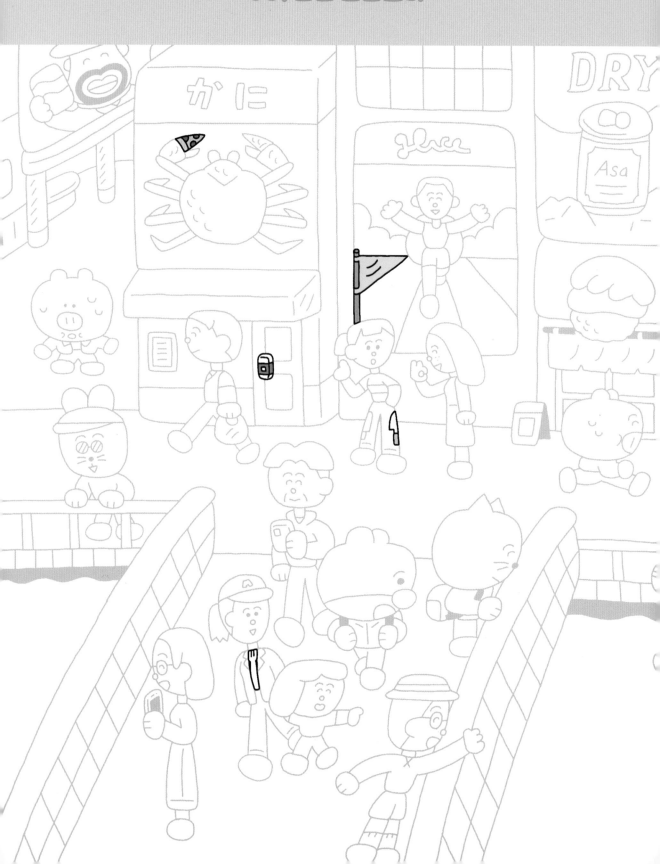

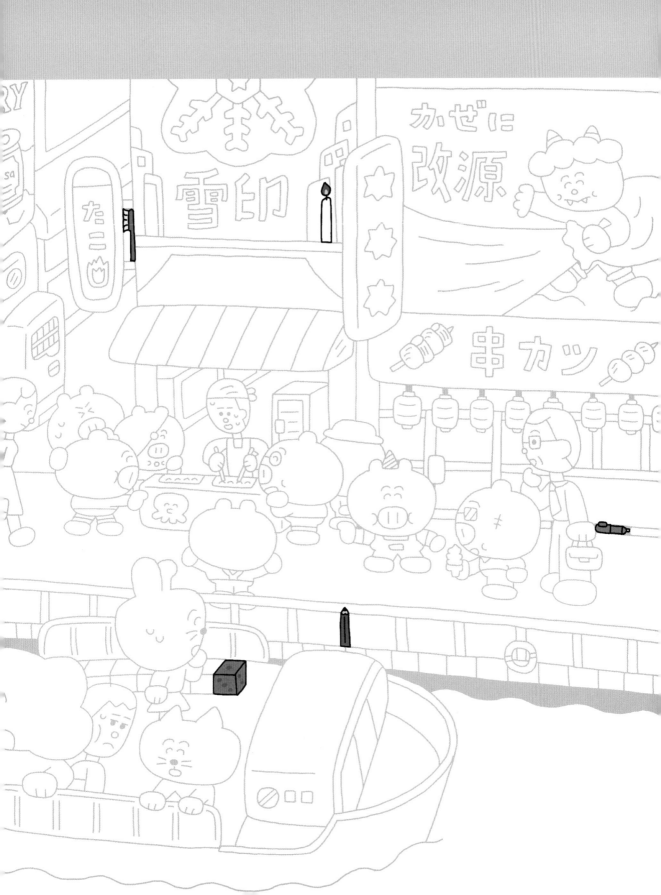

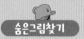

06. 영국 버로우 마켓

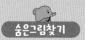

07. 베트남 기찻길 마을

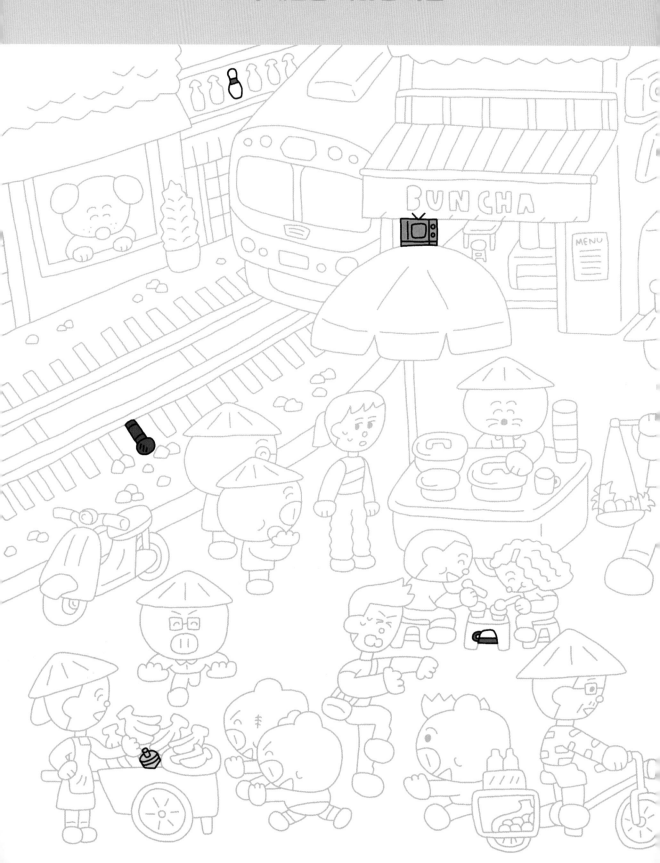

08. 미국 피어 해변

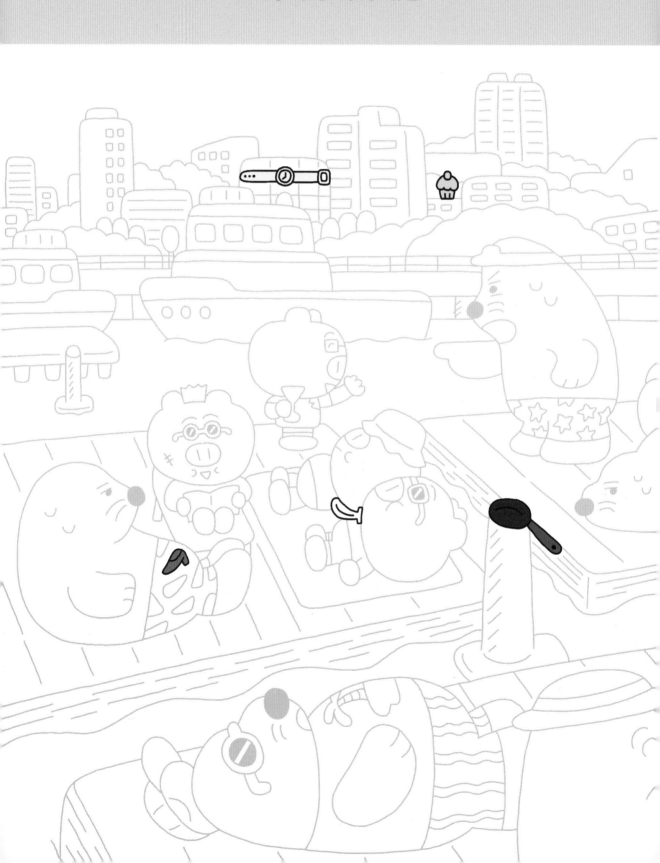

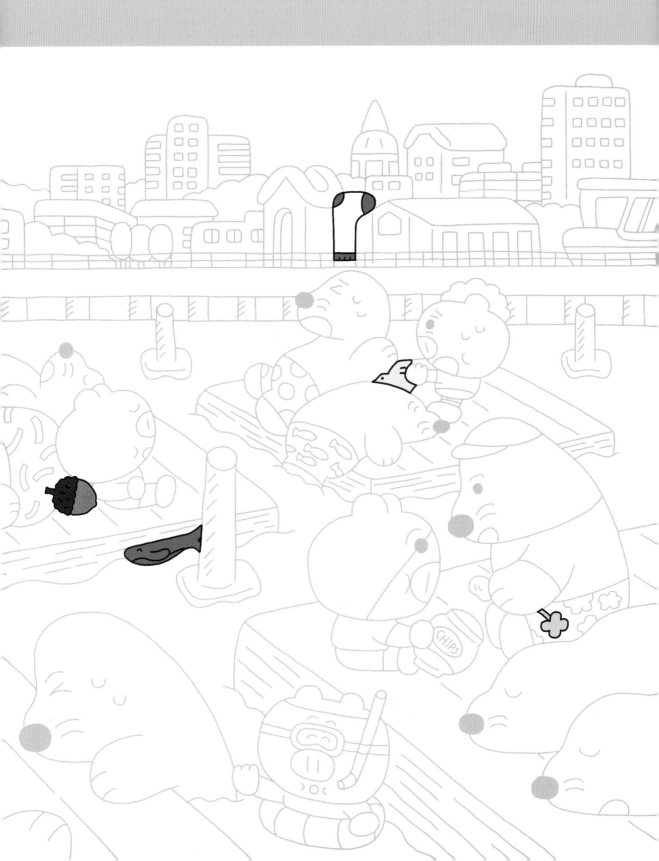

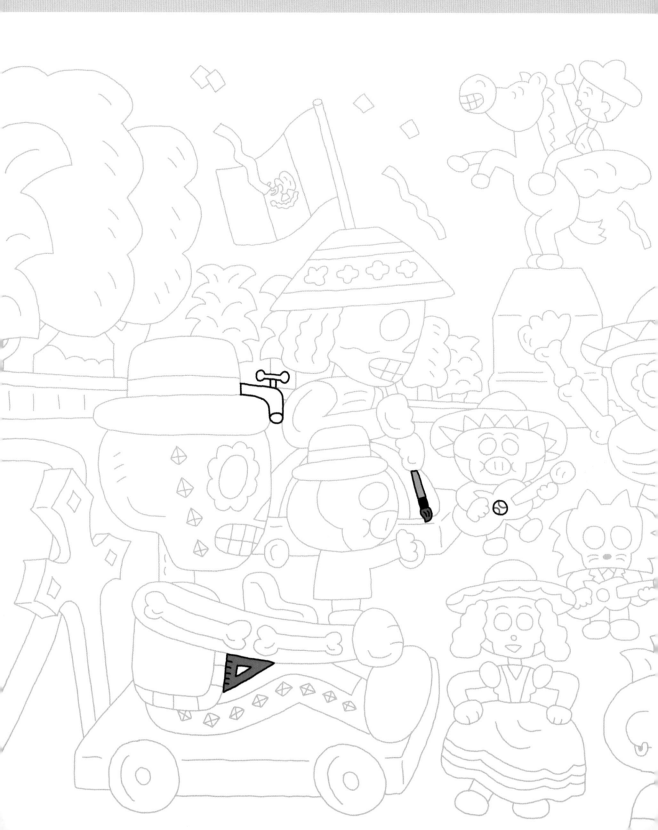

10. 남극 체험

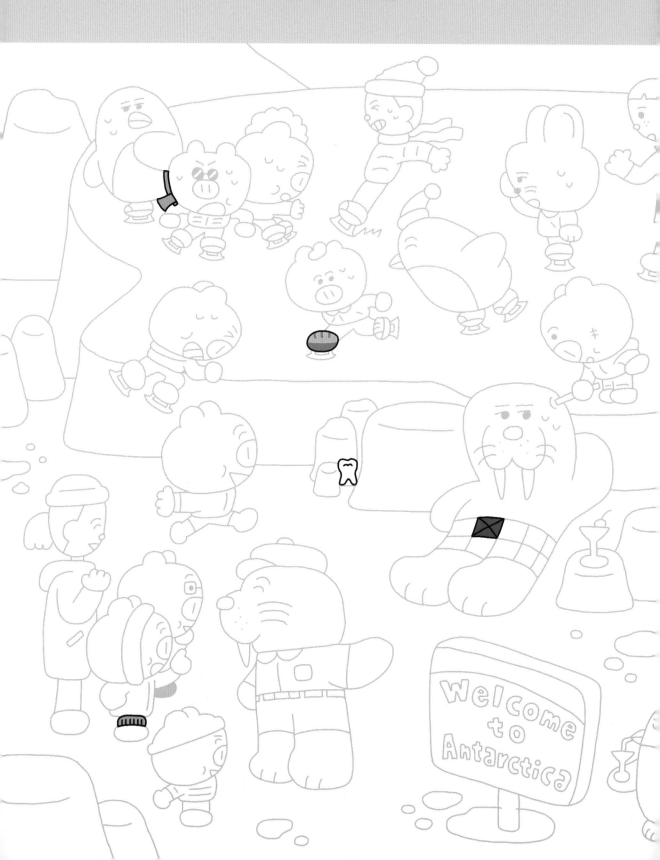

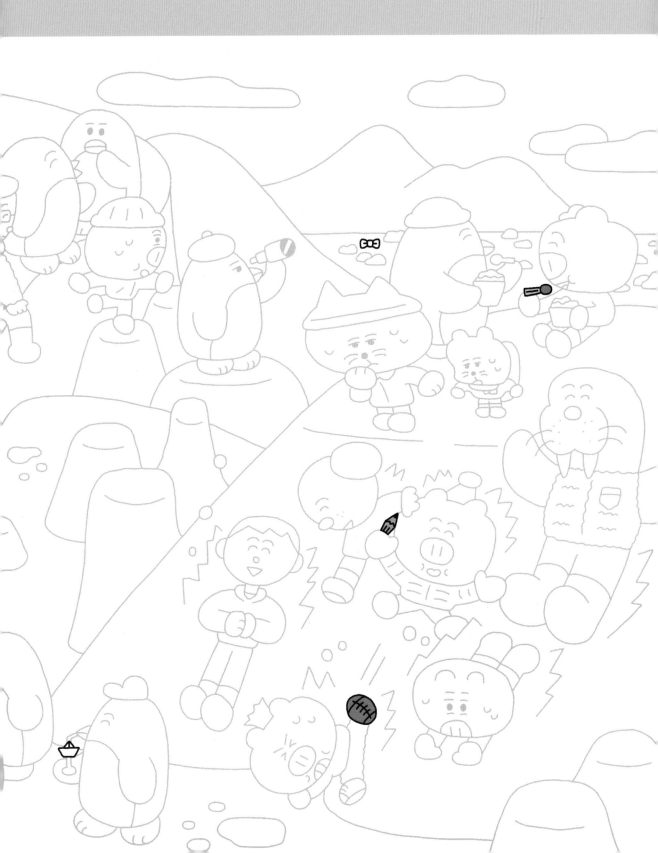

01. 호주 페더데일 동물원

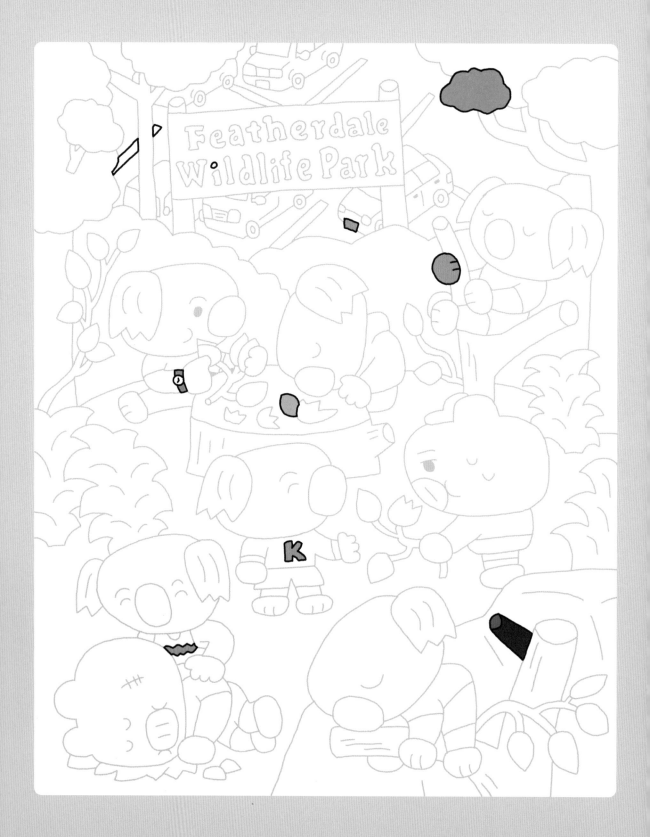

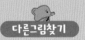

02. 한국 카페 거리

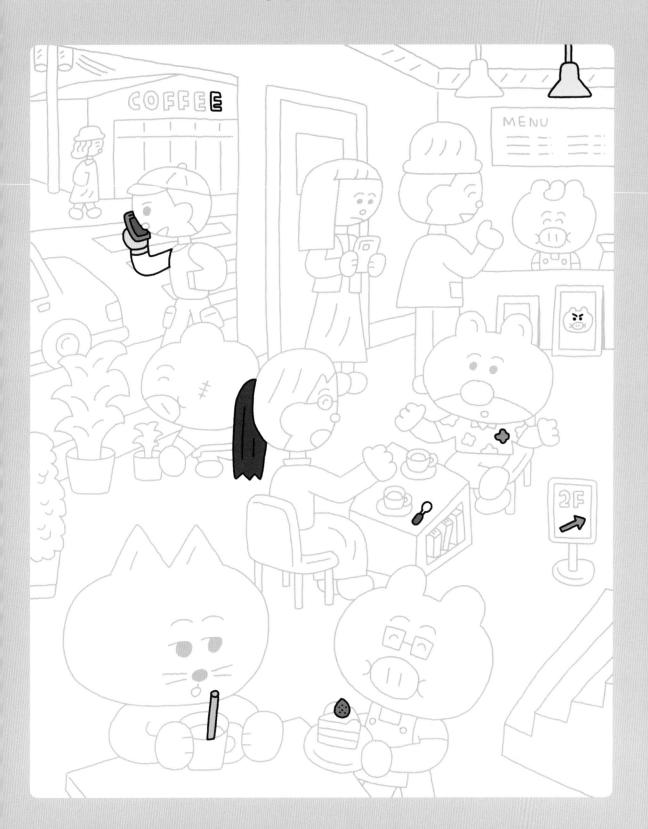

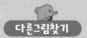

03. 프랑스 에펠탑

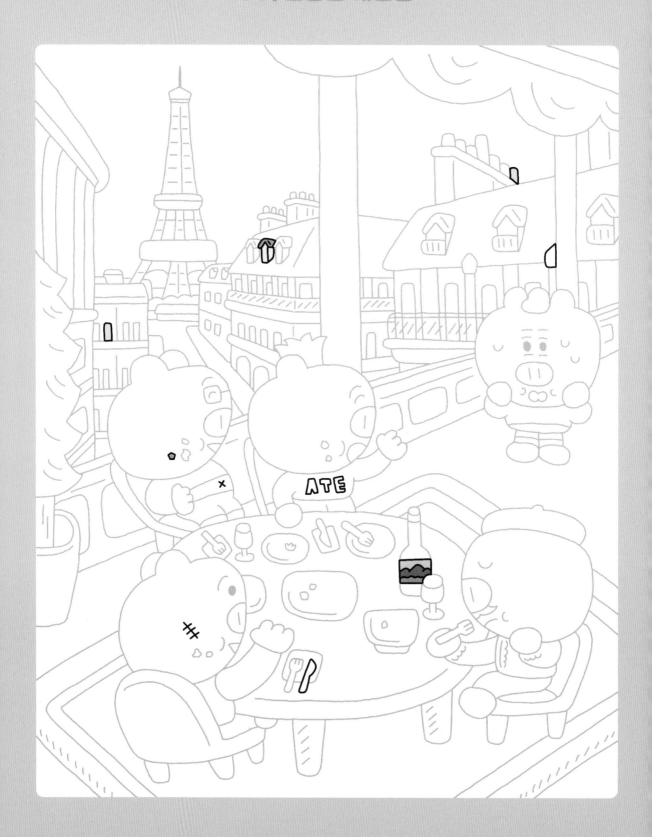

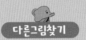

04. 케냐 나쿠루 국립공원

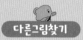

05. 일본 쓰텐카쿠

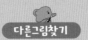

06. 영국 빅 벤

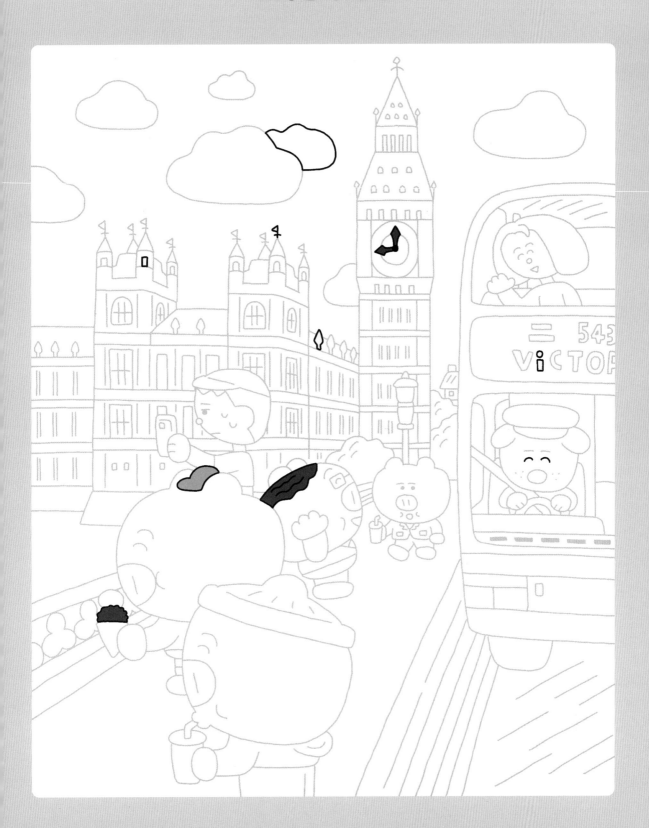

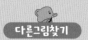

07. 베트남 수상 인형 극장

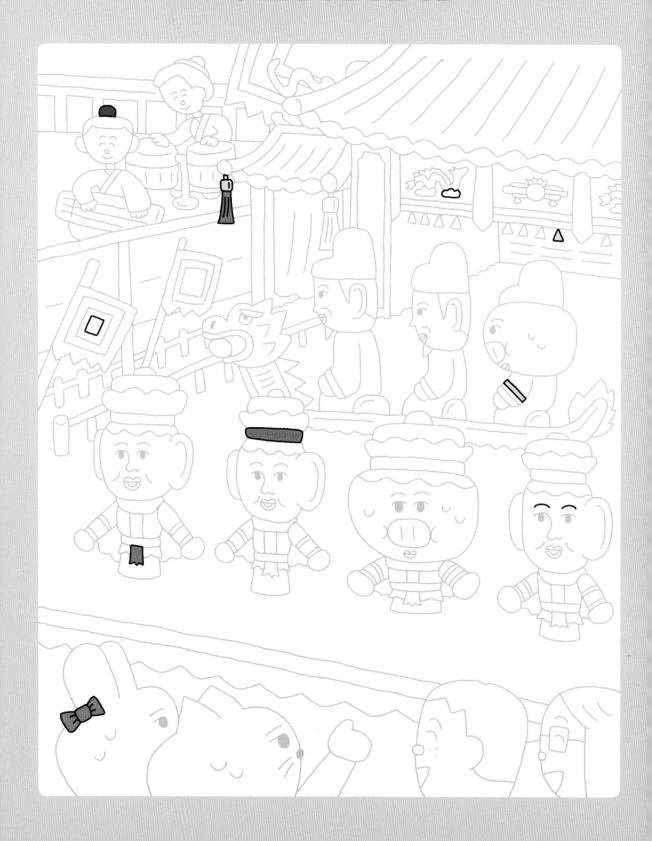

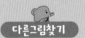

08. 미국 요세미티 국립공원

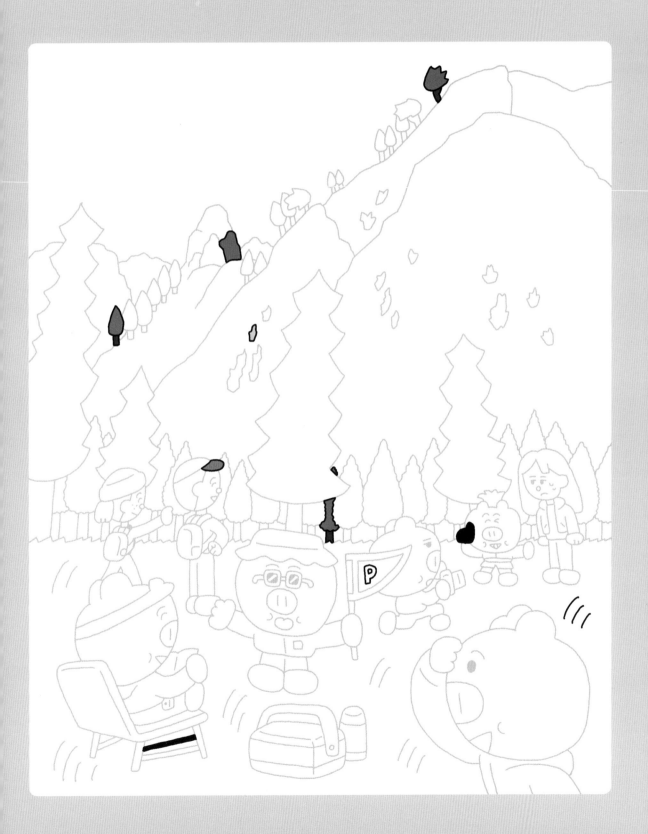

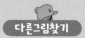

09. 멕시코의 타코

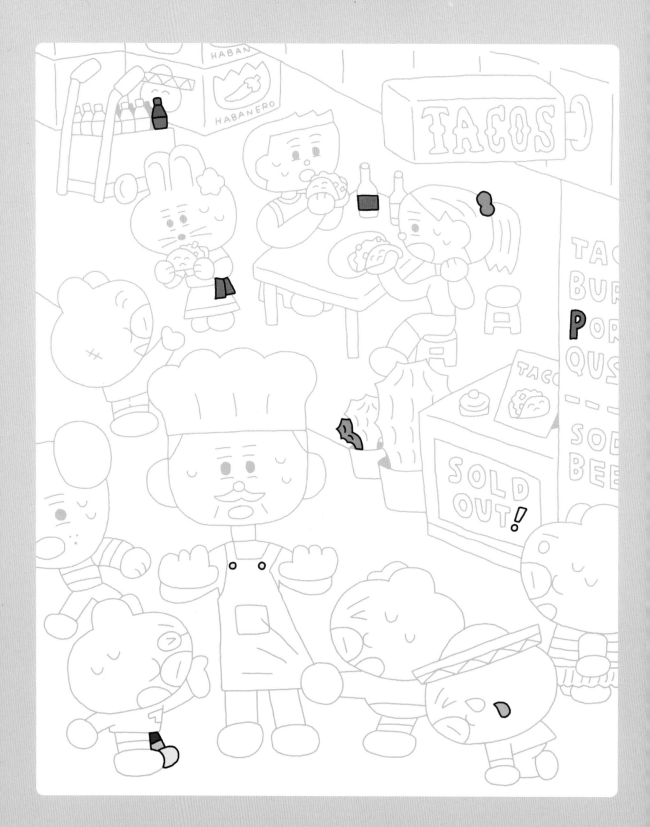

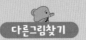

10. 남극의 빙수 대결

정답 한눈에 보기

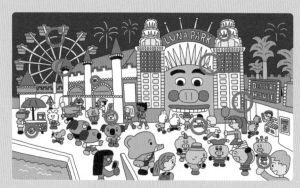

01 호주 루나 파크

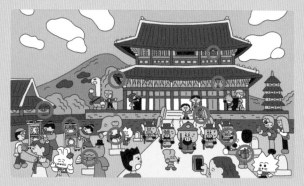

02 한국 경복궁

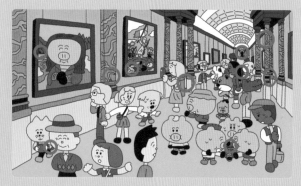

03 프랑스 루브르 박물관

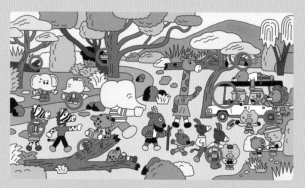

04 케냐 마사이 마라

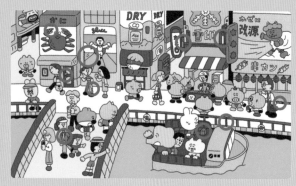

05 일본 도톤보리

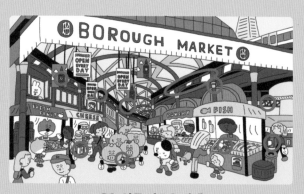

06 영국 버로우 마켓

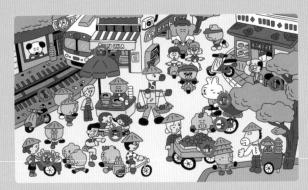

07 베트남 기찻길 마을

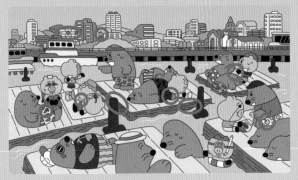

08 미국 피어 해변

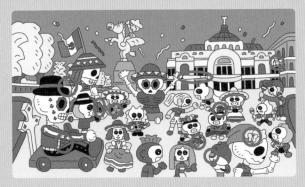

09 멕시코의 축제

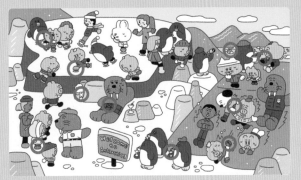

10 남극 체험

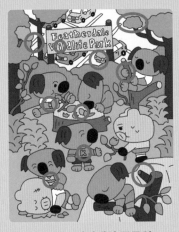

01 호주 페더데일 동물원

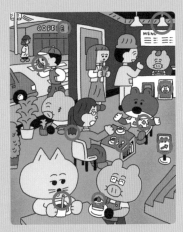

02 한국 카페 거리

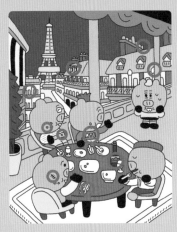

03 프랑스 에펠탑

정답 한눈에 보기

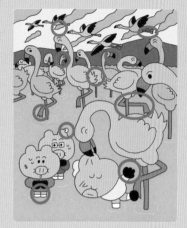

04 케냐 나쿠루 국립공원

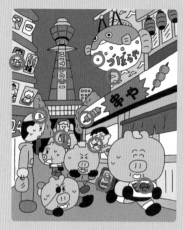

05 일본 쓰텐가쿠

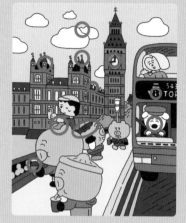

06 영국 빅 벤

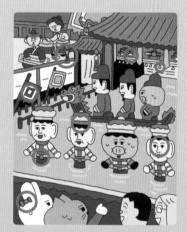

07 베트남 수상 인형 극장

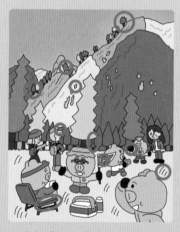

08 미국 요세미티 국립공원

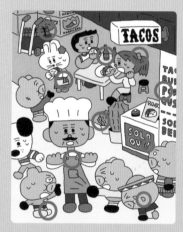

09 멕시코의 타코

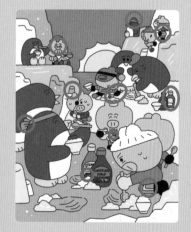

10 남극의 빙수 대결

진솔한 서평을 올려 주세요!

이 책 또는 이미 읽은 제이펍의 책이 있다면, 장단점을 잘 보여주는 솔직한 서평을 올려 주세요.
매월 최대 5건의 우수 서평을 선별하여 원하는 제이펍 도서를 1권씩 드립니다!

■ 서평 이벤트 참여 방법
 - 제이펍 책을 읽고 자신의 블로그나 SNS, 각 인터넷 서점 리뷰란에 서평을 올린다.
 - 서평이 작성된 URL과 함께 review@jpub.kr로 메일을 보내 응모한다.

■ 서평 당선자 발표
 매월 첫째 주 제이펍 홈페이지(www.jpub.kr) 및 페이스북(www.facebook.com/jeipub)에 공지
 하고, 해당 당선자에게는 메일로 개별 연락을 드립니다.

독자 여러분의 응원과 채찍질을 받아 더 나은 책을 만들 수 있도록 도와주시기 바랍니다.